小澤和則的
動畫特效
作畫技法

小澤和則

Animation Effect Drawing Technique

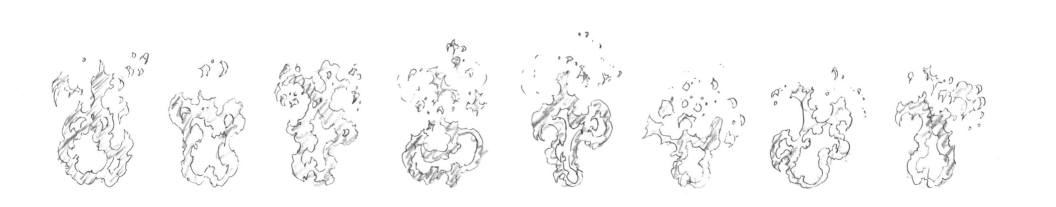

前言

　　小澤和則是當今大為活躍的特效動畫師，本書彙整了由小澤先生所繪製的動畫特效技巧。

　　動畫中的特效往往不太受到關注，跟人物或機械動畫師相比，特效動畫師的人數少了很多。動畫特效聽起來微不足道，但在作品的畫面呈現上，應該沒有比特效更為重要的要素了。當我們在欣賞動畫的時候，如果少了特效，畫面會變成如何呢？雖然實際上很難見到這樣的畫面，但看起來想必會平淡無奇，且欠缺厚重感吧。因此，特效是點綴作品世界般的重要存在。

　　提起小澤和則，無論是《劇場版 艦隊 Collection》的水特效呈現、砲擊特效，以及《劇場版 幼女戰記》特效重重的爆炸描寫等，皆令人印象深刻。本書將以小澤先生所擅長的水、爆炸特效為中心，並介紹火、光等各種特效繪製技巧。

　　動畫並非光由單一特效構成，藉由加入風、爆炸、煙等重重特效，才能完成動畫作品。除了具有魄力的單一特效，以及簡單搭配後可提升作品更高境界的幾種特效等，希望各位能親身體驗各種特效的魅力，沉浸於動畫特效的世界。

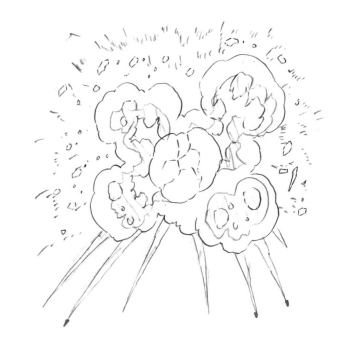

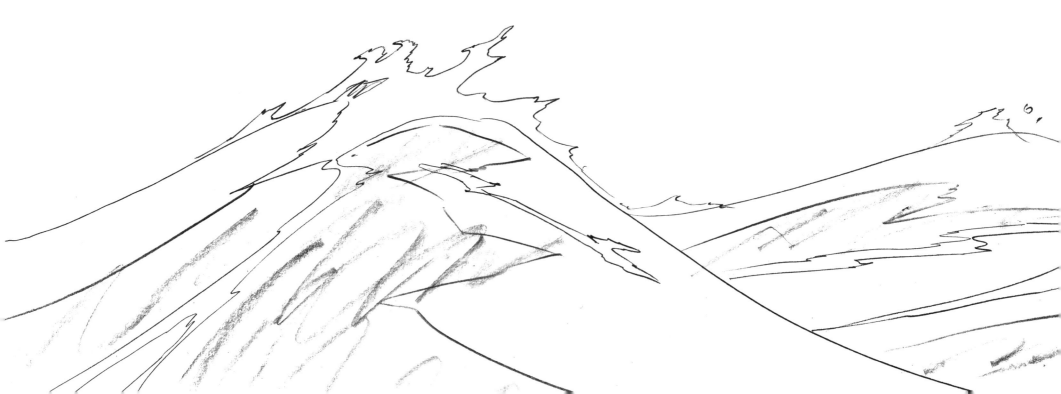

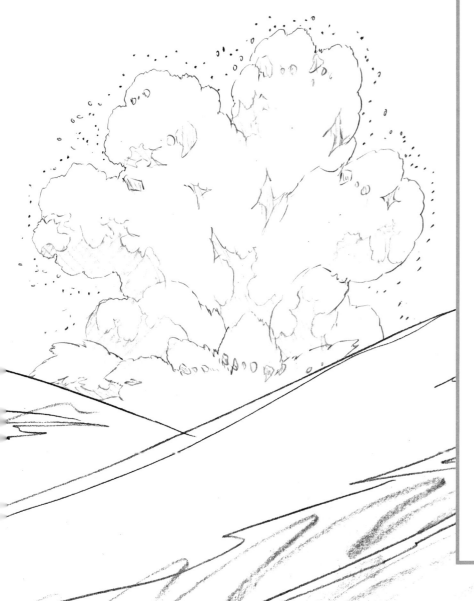

本書的閱讀方式

本書內文會出現動畫業界相關用語，以下將簡單解說各用語的含意，各位在閱讀內文時可多加參考。

畫色線

用黑色以外的顏色描線，大多使用色鉛筆。色線大多用於加入亮部等場合，例如加入亮部時，上色的時候要採個別上色，因此要先畫色線以標示亮部的位置。

推進

動作從前一張原畫接續下一張原畫。

疊化（OL）

畫面逐漸變淡，下一個畫面逐漸變深的技法。

空賽璐珞

沒有描繪任何線條的賽璐珞

拍數

動畫1秒由24格構成，拍數是指在24格中，要用幾格表現相同的畫面。一拍一為1秒鐘使用24張原畫；一拍二為1秒鐘使用12張原畫；一拍三則是1秒鐘使用8張原畫。

黑格、白格

僅有1格為全白畫面，主要用於爆炸場面，在爆炸前加入白格能加強爆炸的視覺印象。相同地，在作畫時也會使用黑格（也稱為衝擊格）。

滑動（SL）

將賽璐珞或背景等素材橫向滑動（拉引）的拍攝技法。

律表

用來記載隨著時間經過要放入哪些賽璐珞或台詞時機的用紙。工作人員會依照律表的指示進行拍攝。一般來說動畫每秒為24格。

雙重曝光（W曝光、WXP）

雙重曝光是用來表現墨鏡鏡片或通透感的技法，例如以50%的曝光拍攝無透光素材畫面，以50%的曝光拍攝透光素材畫面，將畫面合成後只有透光素材呈現50%的曝光，看起來像是半透明狀態。

T光

透過光之意，現在可以用Adobe After Effects等軟體加入人工光線，以前得使用攝影台，將實際光線打在素材上。T光是光線從孔洞照在素材上，運用相機加以拍攝的技法。依據顏色分為白T光、白黃T光等。

延遲

前後格雙重曝光。

中割

在原畫與原畫間插入動畫。

淡入／淡出（FI／FO）

淡入是讓畫面中的影像逐漸出現的技法；淡出則是相反，是讓影像逐漸消失的技法。

抖動

用於握拳或身體顫抖場景的技法，刻意隨機回到前一格或進入下一格，製造抖動效果。

Contents

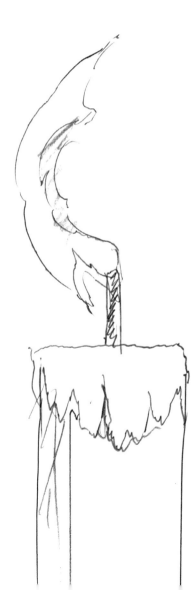

火

充滿視覺魅力的火，是特效之中較為華麗
而大膽的表現。在本章將示範如何描繪基
本火焰燃燒的樣貌，以及強力火炷與宛如
龍吐息般的火焰。

fire

1

2

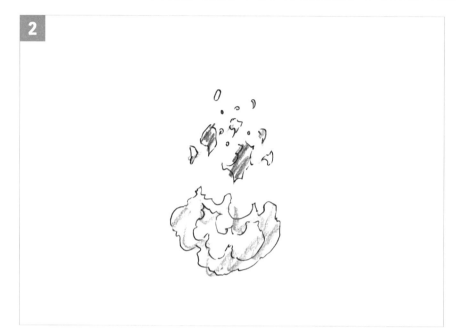

5

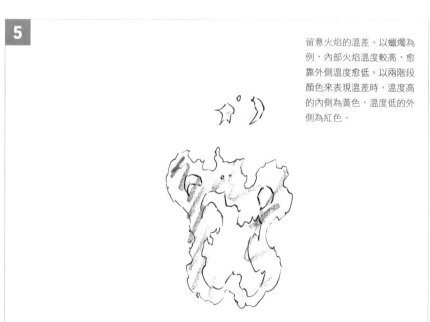

留意火焰的溫差。以蠟燭為例，內部火焰溫度較高，愈靠外側溫度愈低。以兩階段顏色來表現溫差時，溫度高的內側為黃色，溫度低的外側為紅色。

6

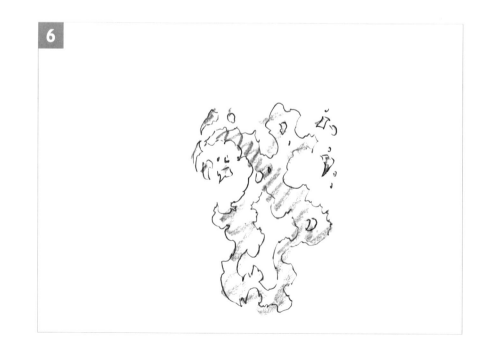

3

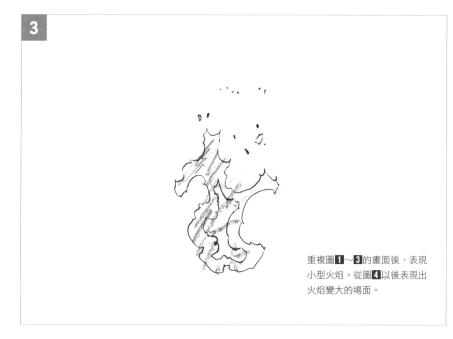

重複圖**1**～**3**的畫面後，表現小型火焰。從圖**4**以後表現出火焰變大的場面。

4

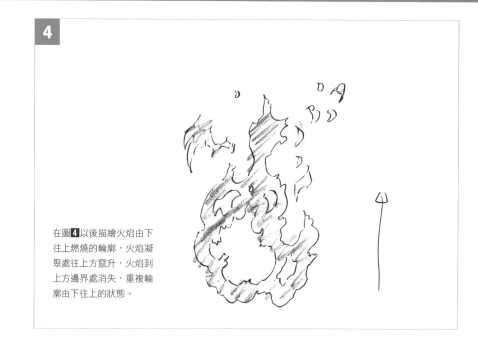

在圖**4**以後描繪火焰由下往上燃燒的輪廓，火焰凝聚處往上方竄升，火焰到上方邊界處消失，重複輪廓由下往上的狀態。

7

8

9

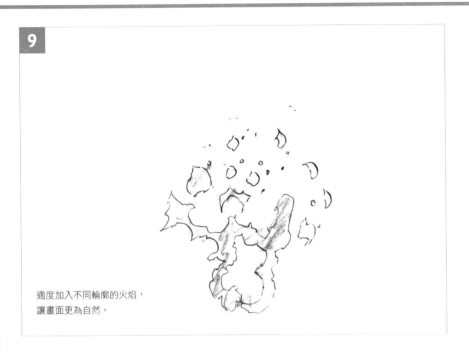

適度加入不同輪廓的火焰，
讓畫面更為自然。

10

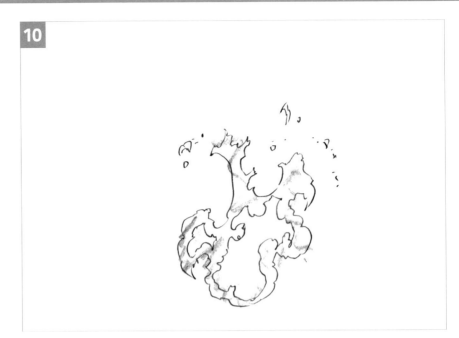

11

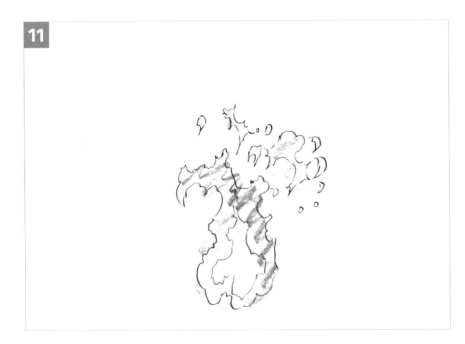

這就是熾烈燃燒的火焰。以火焰為例，包含動畫
只要用8張原畫重複，看起來就具有一定的真實
感，例如在3張原畫中間插入2張動畫即可。描
繪的重點在於留意火焰內外的溫度變化，以及由
火焰由下至上消失的表現。偶爾可畫出不同輪廓
的火焰，呈現自然的外觀。

Ozawa's Comments

火焰的外形

火焰的外形是描繪的重點，在描繪時要讓膨脹部位由下往上移動，在中間加入完全不同輪廓的1格原畫，能讓火焰的外形更為自然。實際觀察每一格火焰原畫的接續後，就能看出會有外形明顯不同的瞬間，各位可以參考《浴火赤子情》等實拍電影，會有很大的幫助。

火焰的圓形隆起部位由下往上移動，
更具真實感。

1 斜向描繪火柱螺旋狀部位，傳達火柱螺旋狀外觀與因上升氣流而竄升的印象。此外，由於中間黃色部位（高溫部位）由下往上升起，表現出火焰一邊旋轉一邊往上竄升的狀態。

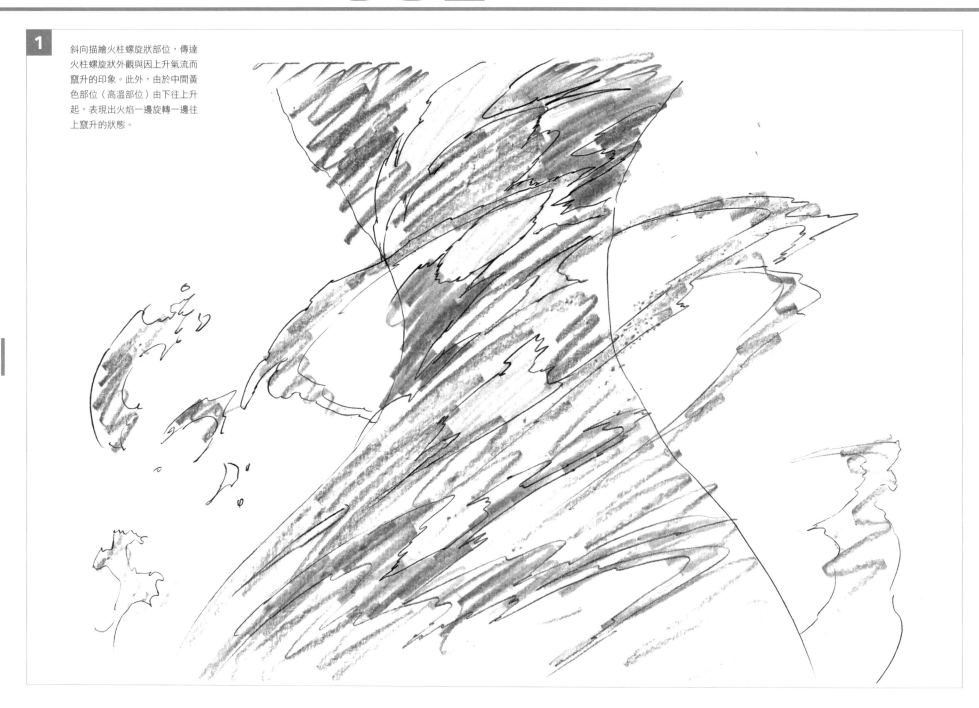

2

○、△、☆符號代表火焰由左至右燃燒。
這是為了讓繪製中割的同仁能確認動態的
範圍，事先描繪火焰的方向性，能作為中
割的基準，讓作業更為流暢。

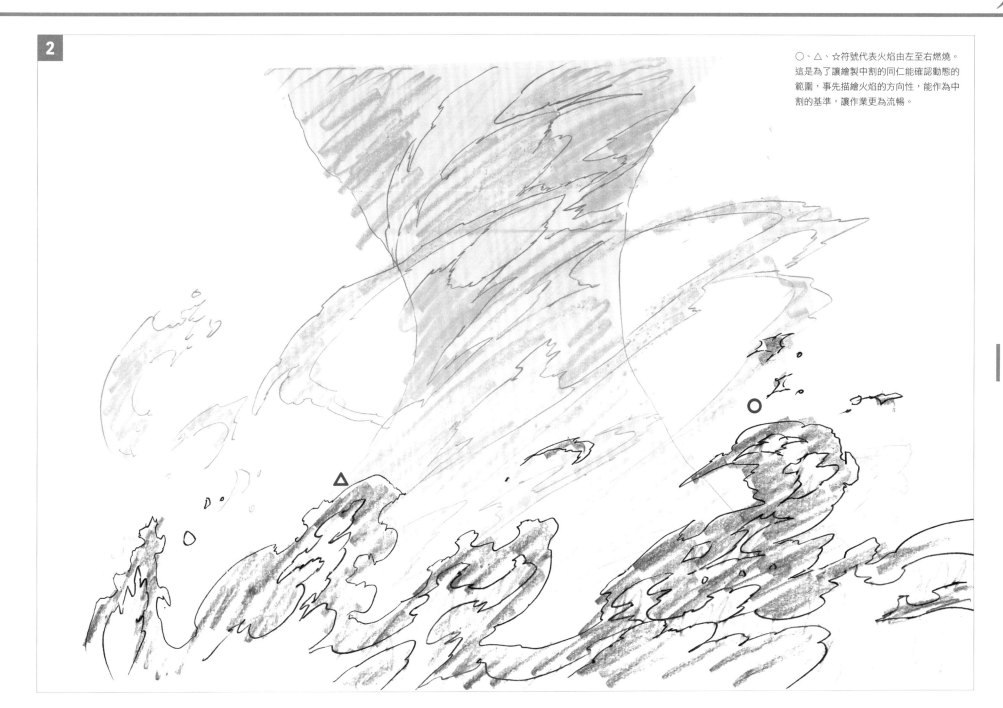

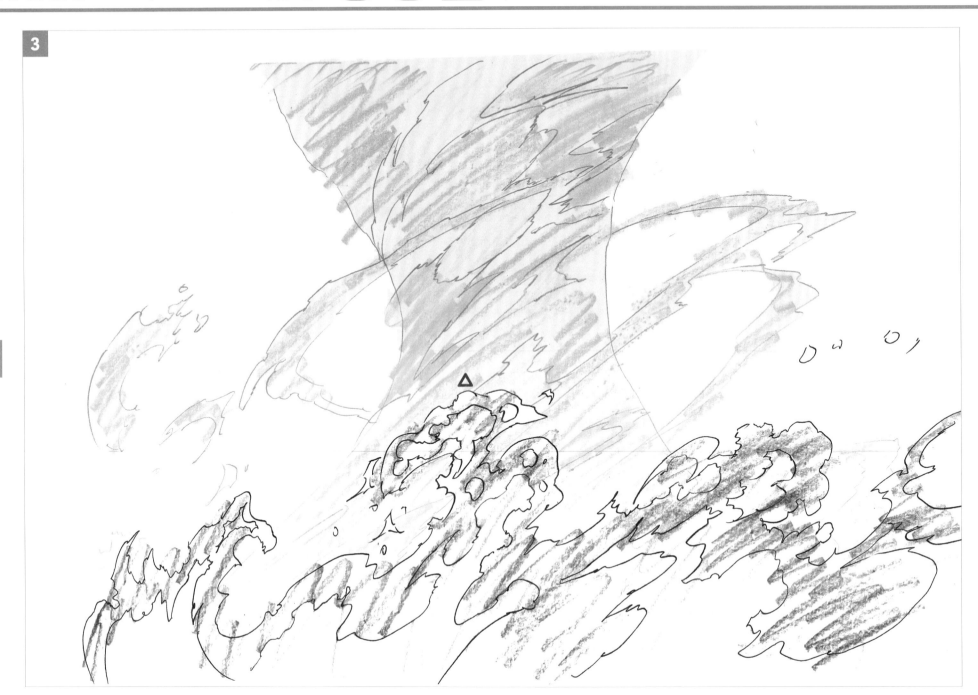

火

4

在畫面前方大膽地描繪火焰的外形，展現火焰的氣勢。我在P11曾介紹火焰的外形，以火焰輪廓朝上竄升的形象來描繪，會更為理想。

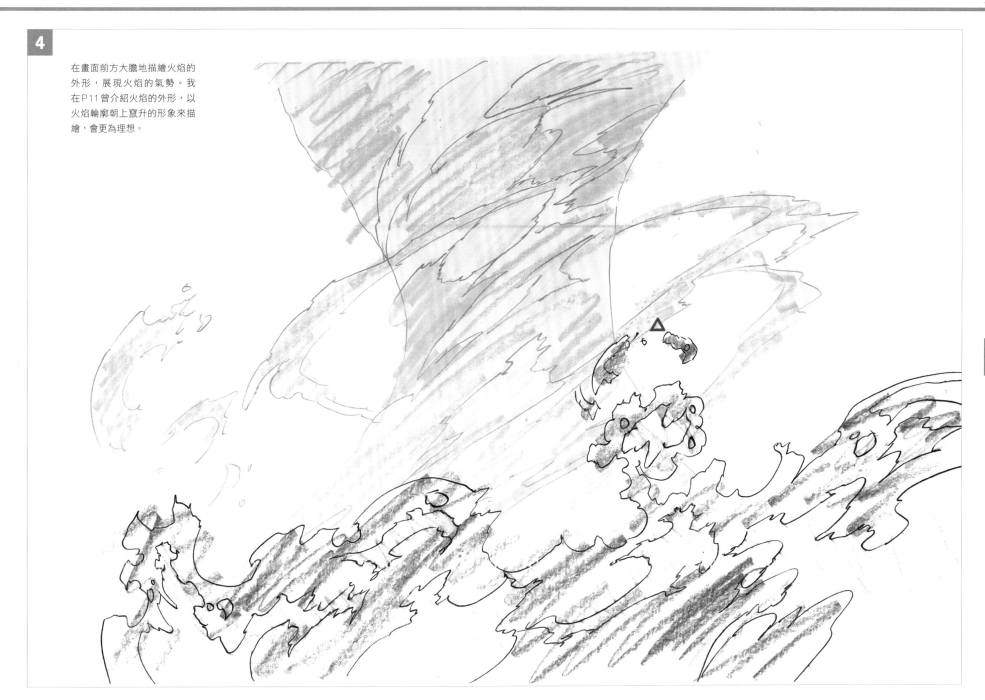

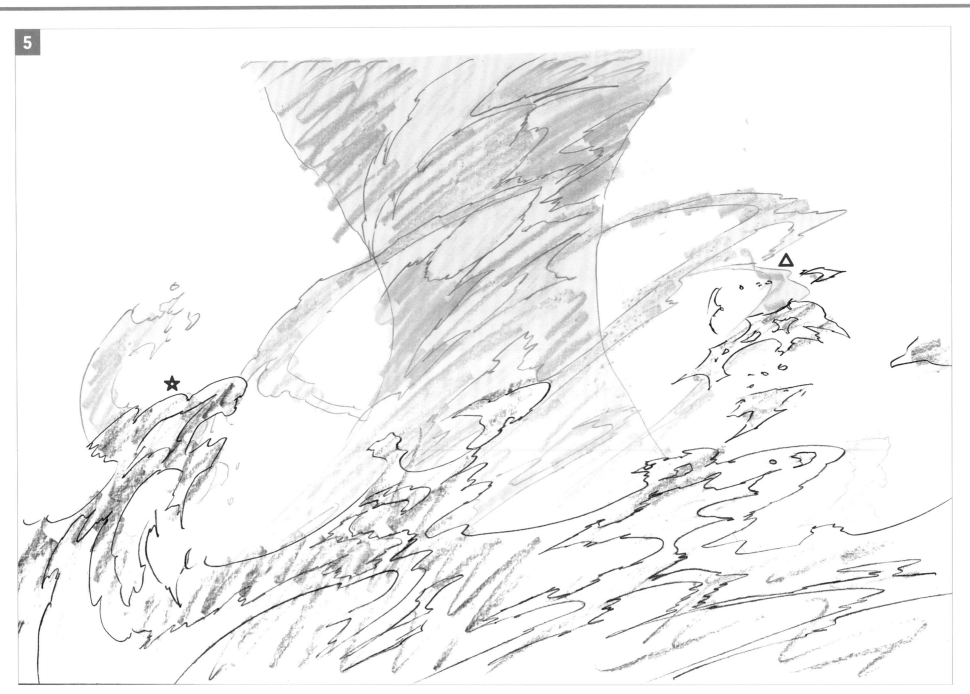

6

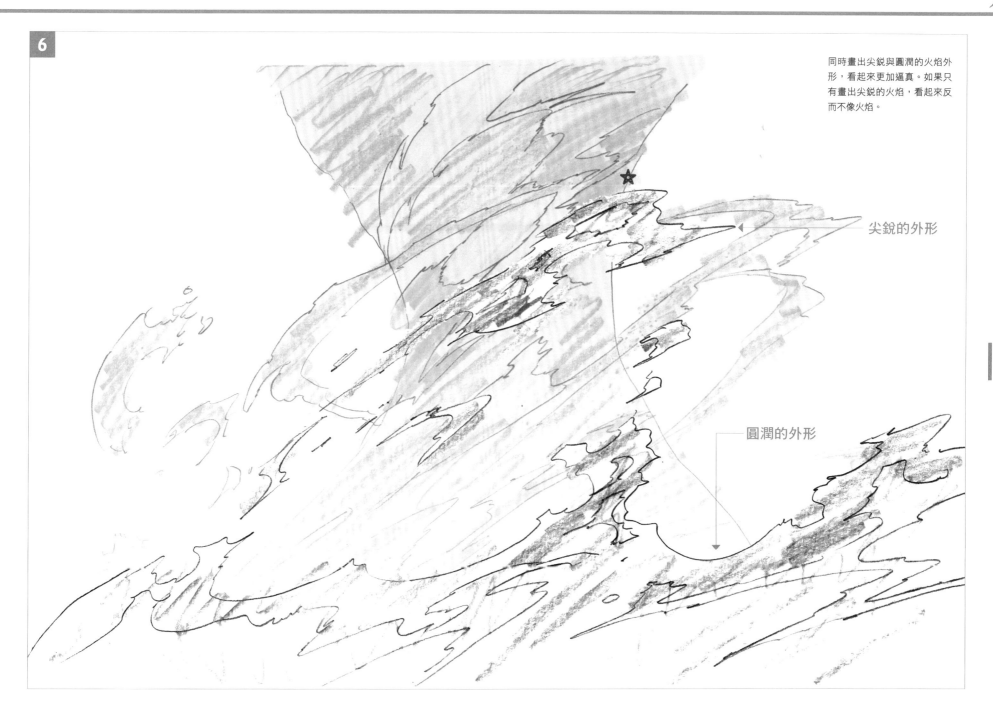

同時畫出尖銳與圓潤的火焰外形，看起來更加逼真。如果只有畫出尖銳的火焰，看起來反而不像火焰。

尖銳的外形

圓潤的外形

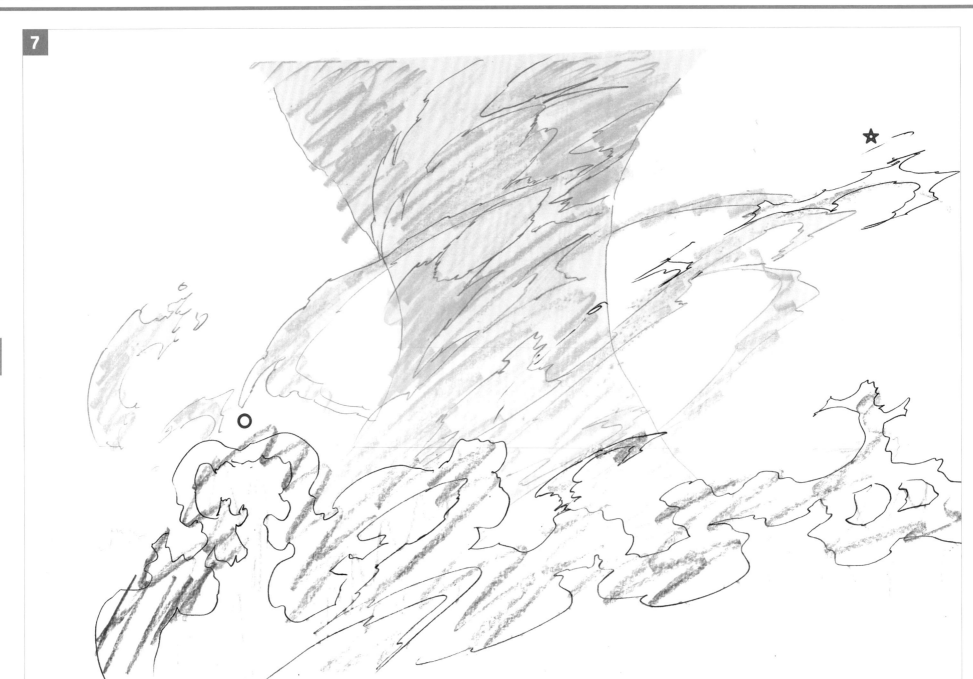

火柱與螺旋狀火焰的組合。分別畫出後方的火柱與前方的螺旋狀火焰，重疊畫面。如果想要讓畫面更為豐富，加入P104或P106的風特效後，就能表現出旺盛燃燒的火柱。在描繪火柱時讓火柱往左邊或左邊旋轉，更能展現方向性，前方的螺旋狀火焰也配合著火柱的旋轉方向旋轉，描繪出火勢極大宛如撕裂的外觀後，逼真感大幅增加。以我個人為例，通常會再描繪3～4張火柱，以全原畫的方式來呈現。在風特效的章節裡，描繪龍捲風的基本原理相同，可一同參考。

Ozawa's Comments

合成火柱與風的特效

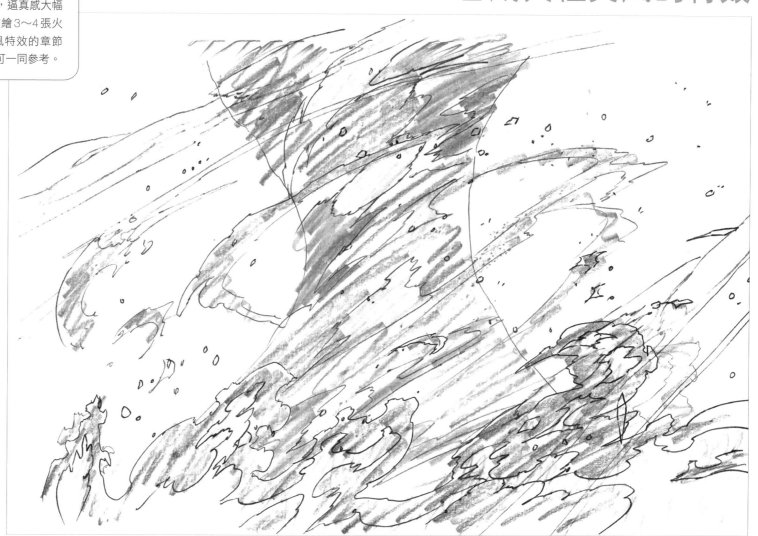

1

2

從圖 **2** 的外形插入 3 張中割，
隨機配在於律表，藉此表現燭
火搖曳的狀態。

5

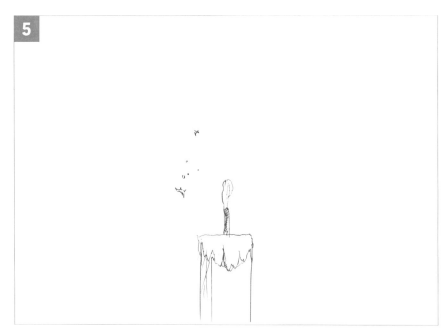

6

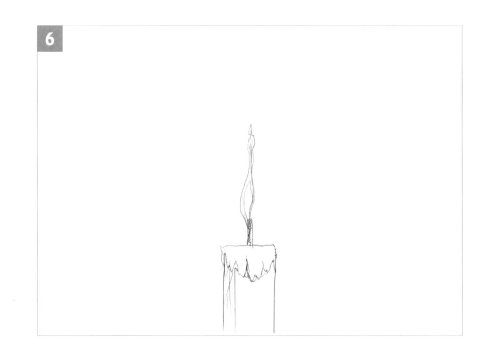

3

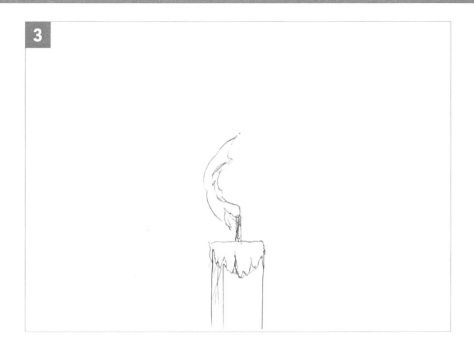

4

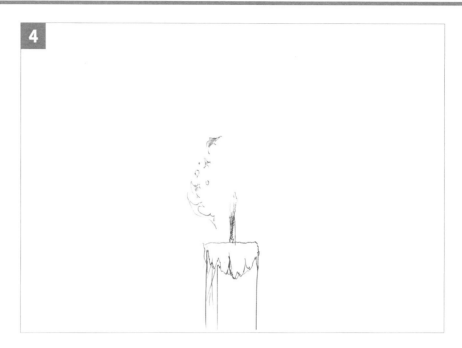

蠟燭燭火的下方部位為藍色的,在描繪時要呈現些微透明的外觀。在圖**2**以3張中割隨機呈現後,燭火搖曳的效果能增加真實感。在描繪蠟燭特效時,決定煙霧出現的時機是較為困難的部分,仔細觀察會發現在燭火正旺時也會產生煙霧,但以動畫的角度來看,燭火熄滅後產生煙霧的狀態較為自然。

Ozawa's Comments

1

2

火焰與槍口隔一段距離

使用以天然氣為燃料的火焰噴射器時,由
於天然氣會在槍口前端部位點火,描繪的
重點為稍微拉遠火焰與槍口的距離。

5

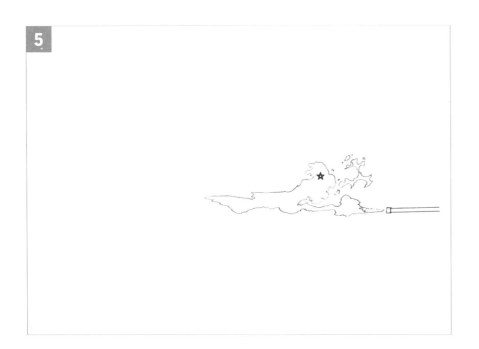

6

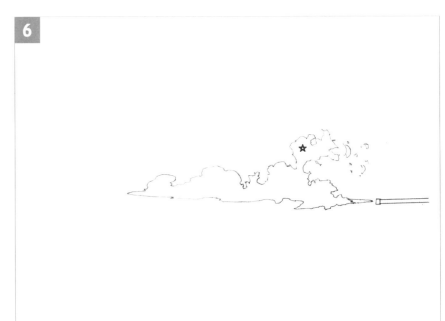

3

4

延遲出現的火焰

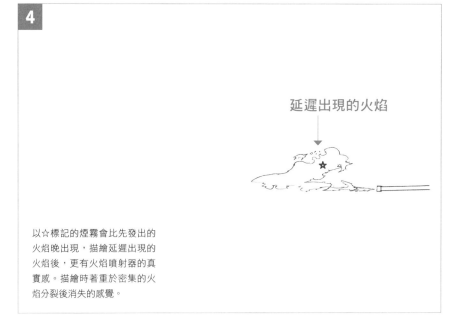

以☆標記的煙霧會比先發出的
火焰晚出現，描繪延遲出現的
火焰後，更有火焰噴射器的真
實感。描繪時著重於密集的火
焰分裂後消失的感覺。

7

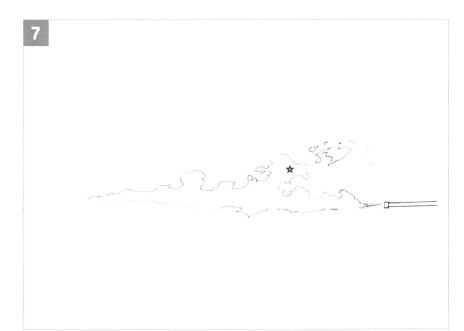

8

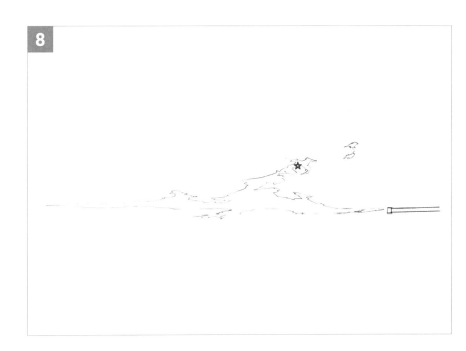

9

10

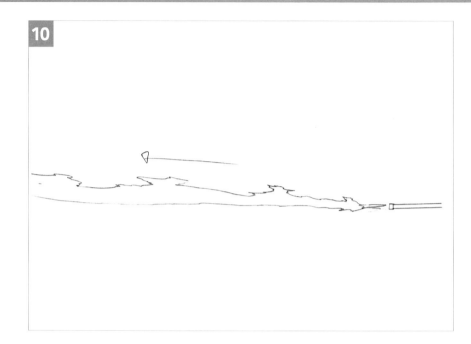

火焰噴射器（天然氣）的特效表現，噴射部位是最難呈現的地方。如果以天然氣作為燃料，會在離槍口稍遠的位置點火。檢視圖 **3**～**4** 會比較清楚，釋放火焰後，會先產生遇天然氣燃燒的火焰，隨後產生大片的密集火焰。描繪出火焰延伸後開始分裂並逐漸消失的狀態，看起來會更加逼真。只要延續到圖 **9**，之後以動畫推進此部分即可。

Ozawa's Comments

瓦斯爐的爐火

瓦斯爐的爐火是藍色的，在描繪時要注意顏色。用黃色（白T光）描繪溫度最高的火光部位，由於瓦斯爐具有釋放瓦斯的圓孔，別忘了描繪該部位。接下來用藍色（藍白色）描繪溫度次高的部位，用淡藍色（透明藍）描繪透明部位，呈現黃色部位搖晃的狀態就能營造爐火燃燒的感覺。以瓦斯爐為例，由於爐火並不會保持旺盛燃燒，沒有加入火焰般的分裂表現，並以爐火的高度與面積來表現火力調節。

透明部位

透明藍色
藍色
白T光

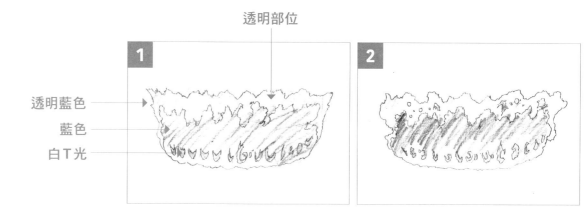

1

這是在奇幻作品中，飛龍等角色從後方往前方吐出火焰的特效。第3張畫是熱氣帶動風捲動火焰的狀態，呈現火焰的旋轉線條，不妨大膽地畫出火焰的外形。在描繪的時候要記得火焰是從圓形開始擴散，火焰從中間產生，往邊緣擴散，從中間又開始產生新的火焰並擴散。

Ozawa's Comments

2

3

描繪旋轉的火焰，表現熱氣帶
動風捲動火焰的狀態。從此張
開始，火焰會往畫面四方擴
散，大膽地畫出火焰的外形，
加強魄力。

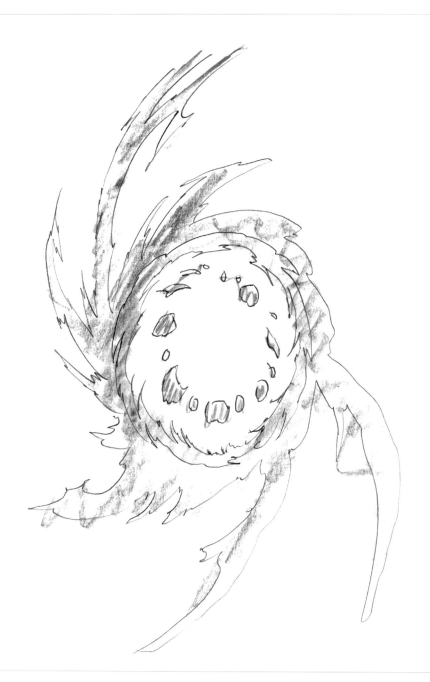

4

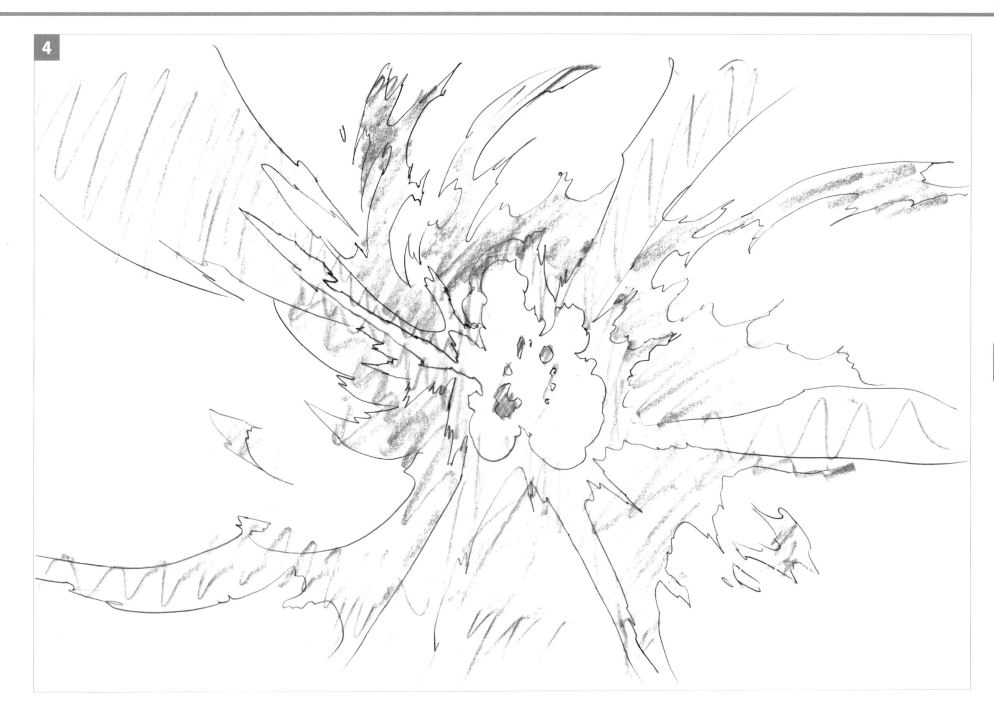

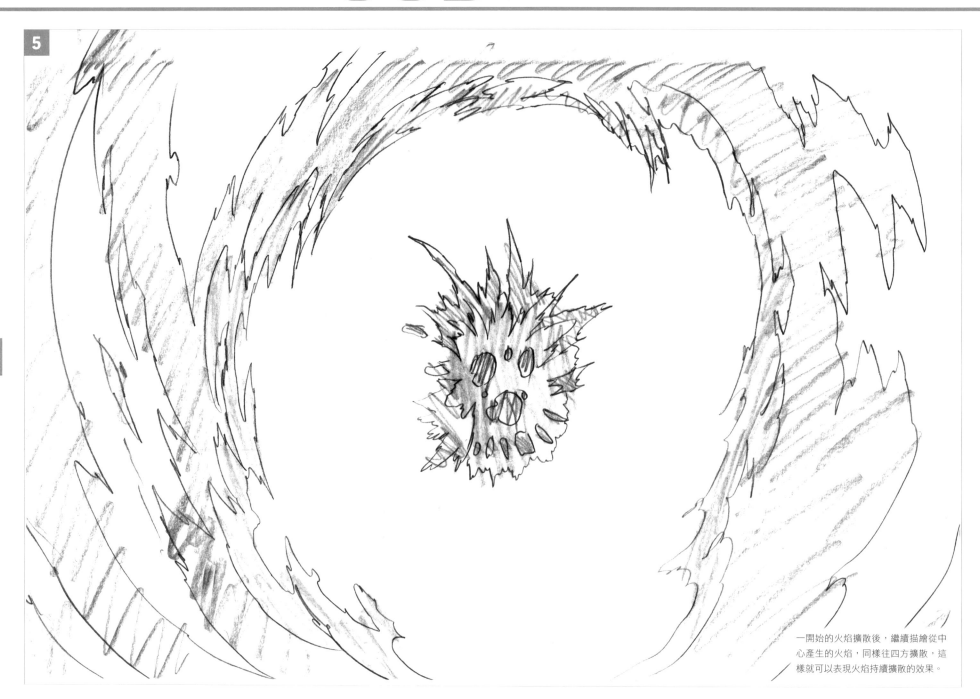

5

一開始的火焰擴散後，繼續描繪從中心產生的火焰，同樣往四方擴散，這樣就可以表現火焰持續擴散的效果。

6

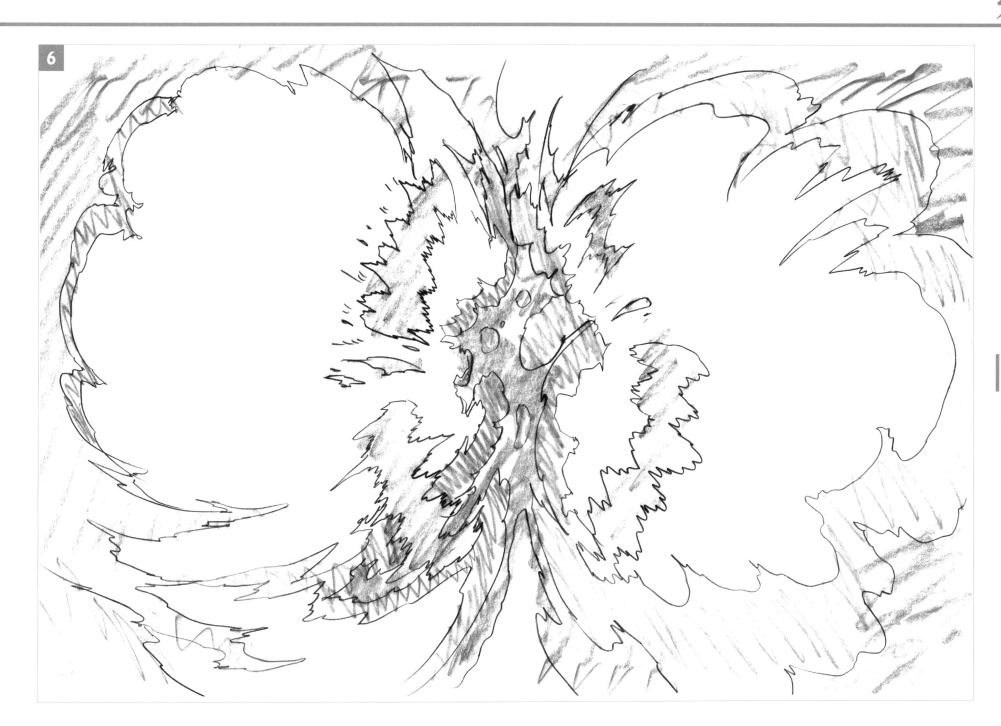

7 紫色部分是使用黑色來描繪的火焰。加入黑色後加強視覺印象，讓畫面更具可看性。

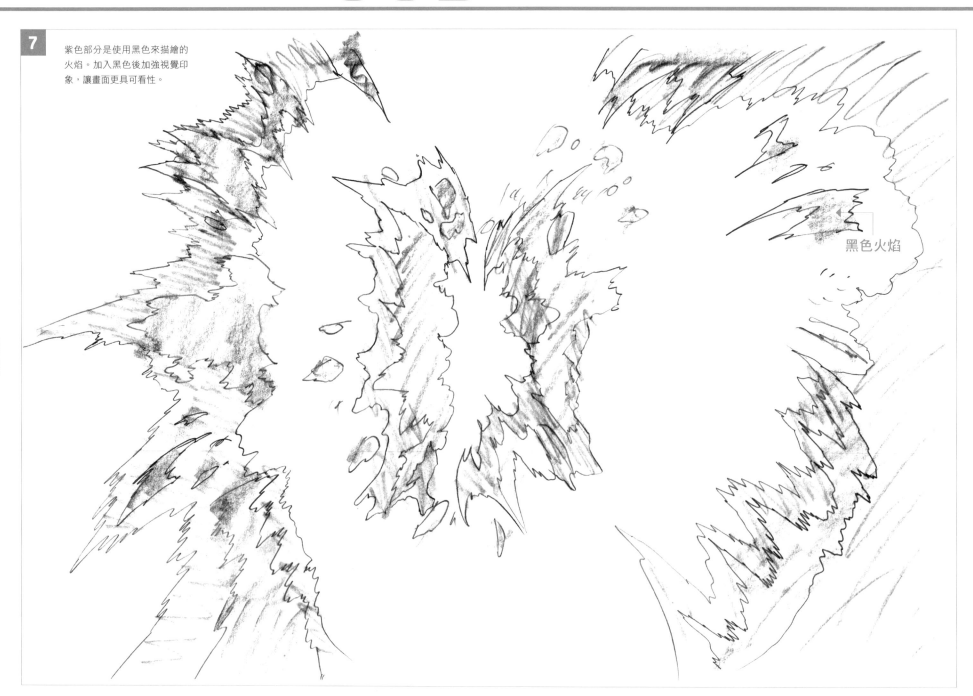

黑色火焰

8

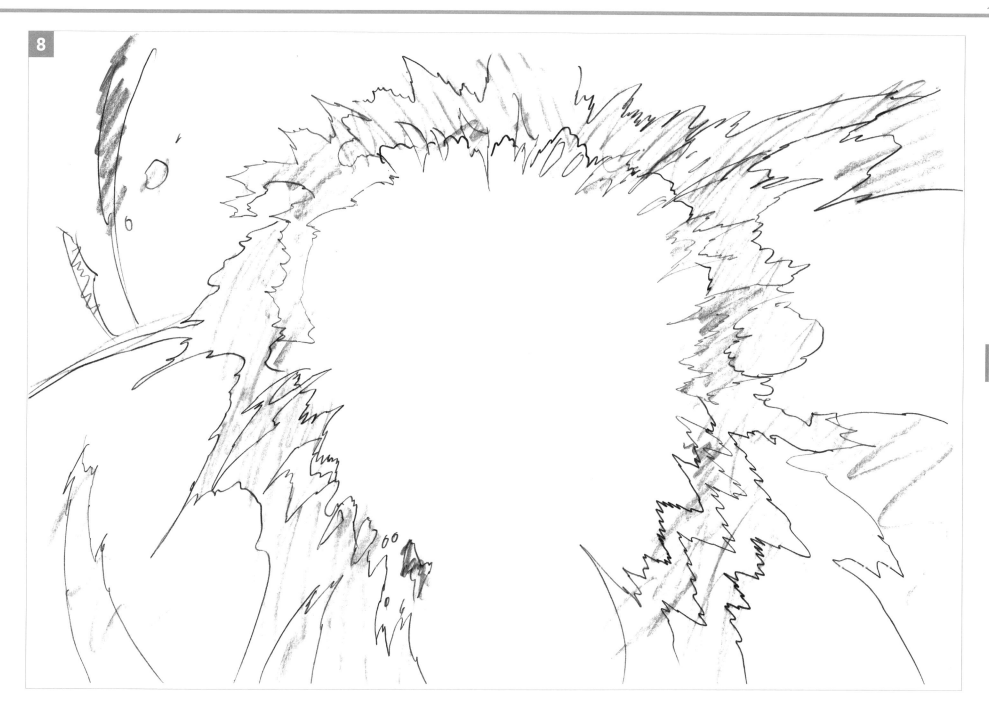

1

2

在此描繪從正面而來的火花。
如果是描繪斜向或橫向的槍擊
火花，火花會朝向子彈飛過的
方向放射狀散開。使劍攻擊的
火花也一樣，火花會在揮劍而
來的位置散落，這些都是描繪
的重點。火花會朝施力的相反
方向飛散。

5

6

3

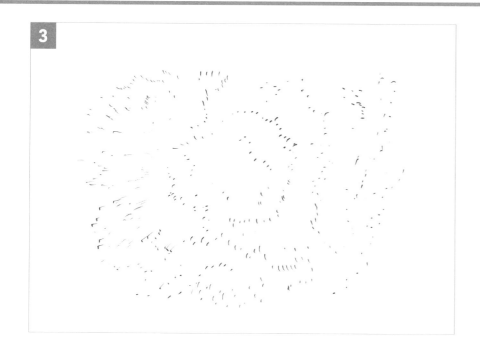

4

這是一般的火花表現。當火花撞擊物體後飛散的狀態,有些人會加入中割,呈現火花徐徐擴散而消失的效果;也有人會在最後加入空賽璐珞,呈現火花閃爍的樣貌。

Ozawa's Comments

1

2

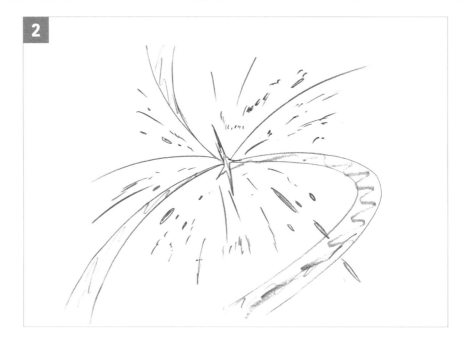

5

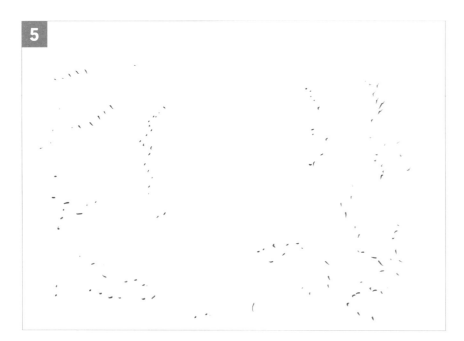

在此示範華麗火花特效。以隨機動態加上火花線條，增添畫面華麗感。不過，如過沒有仔細地描繪火花由內（撞擊物體）向外擴散的景象，就會失去真實感。當子彈跳彈或角色互相揮劍攻擊時，就會用到火花特效。

Ozawa's Comments

3

我會適度加入不同方向的火花,加強視覺
印象,讓畫面更具可看性。選擇一拍二或
一拍一的拍數,畫面接續會更加自然。

4

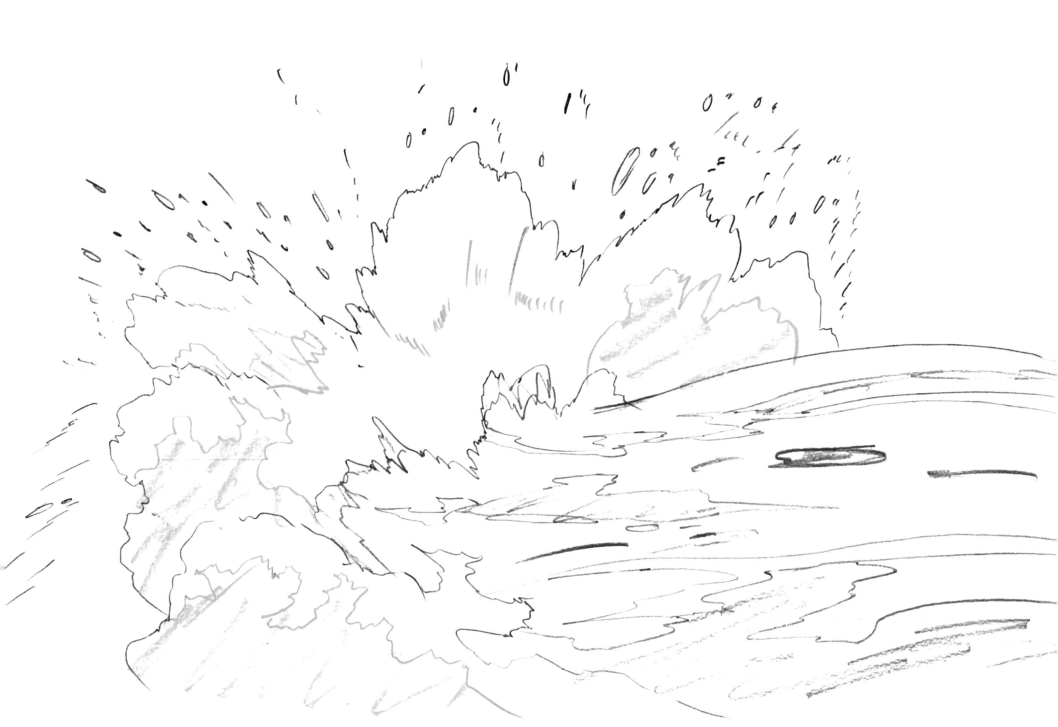

Chapter 2

水

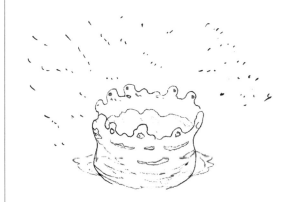

在動畫特效之中，水可說是基本中的基
本，由於有各式各樣的表現方法，是較難
繪製的特效。除了基本的水波動態，還要
描繪具有作者風格的水柱。

Water

1

某物在水中爆炸的場景，因在水中爆炸而產生水柱，水柱噴起後因重力而落下並消失。可依據場景另外準備水蒸氣或水花等透明素材，採重疊素材（雙重曝光）的方式。講個題外話，我當初是以T光來呈現爆破的閃光，但像九三式魚雷是藉由壓力爆炸，不會產生閃光，為了加強動畫的視覺效果，我才特地加入閃光特效，但在作畫時還是要事先看過實拍電影或網路動畫，以了解各種武器的特效差異。

Ozawa's Comments

2

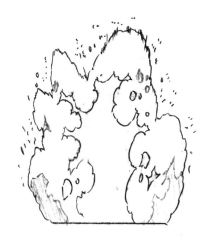

3

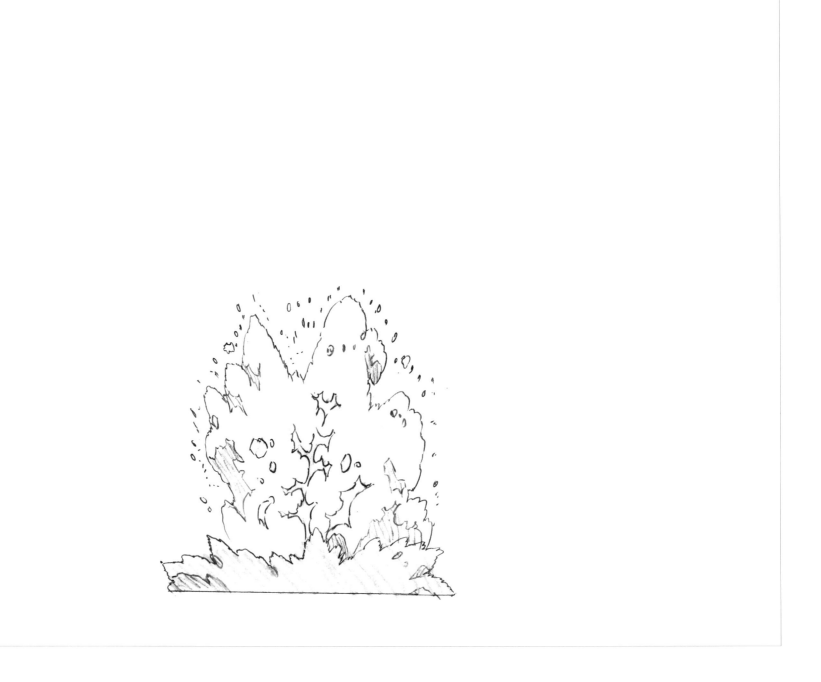

4

水柱往上噴發後不久會因重力
落下，這時候可以描繪水柱往
左右分裂的狀態，完美表現水
柱受到重力影響的外觀。

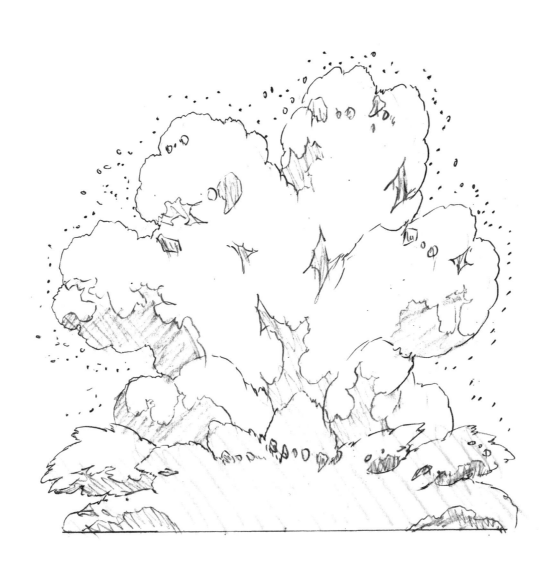

5

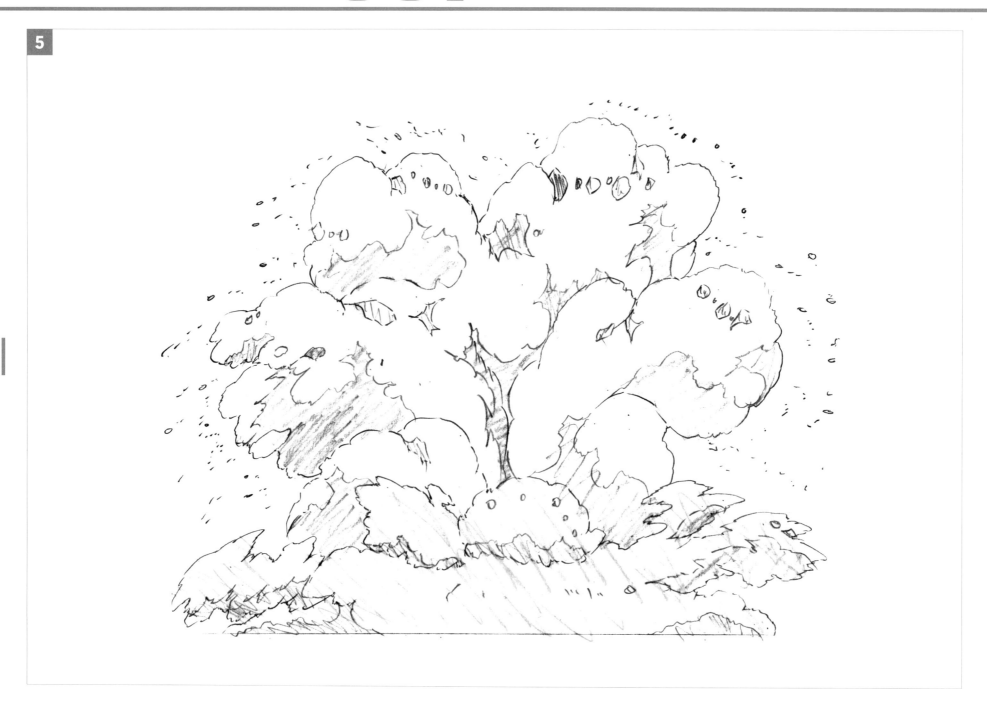

6

描繪水柱噴發到一定高度後開始
分裂並落下的景象。這時候可以
畫出水柱前端的鋸齒狀外形，看
起來更像分裂的感覺。

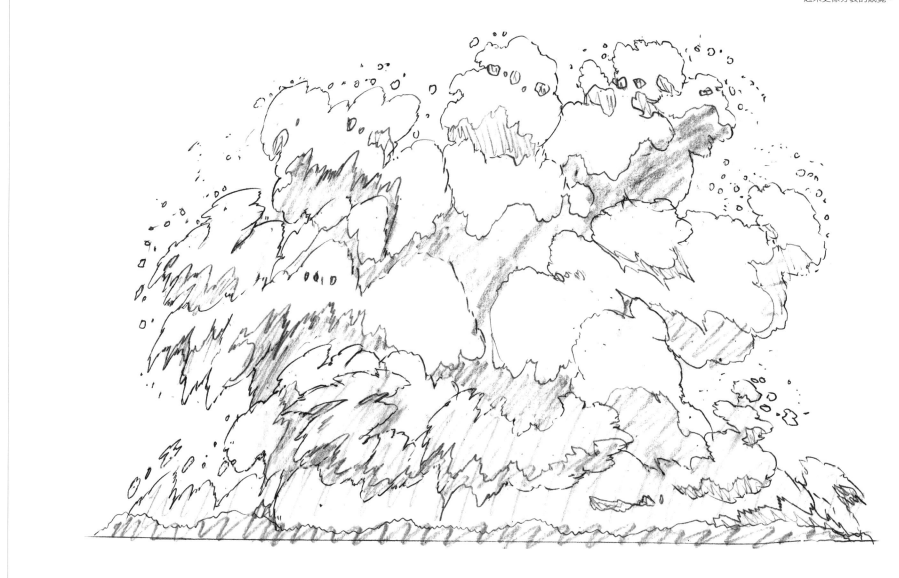

7

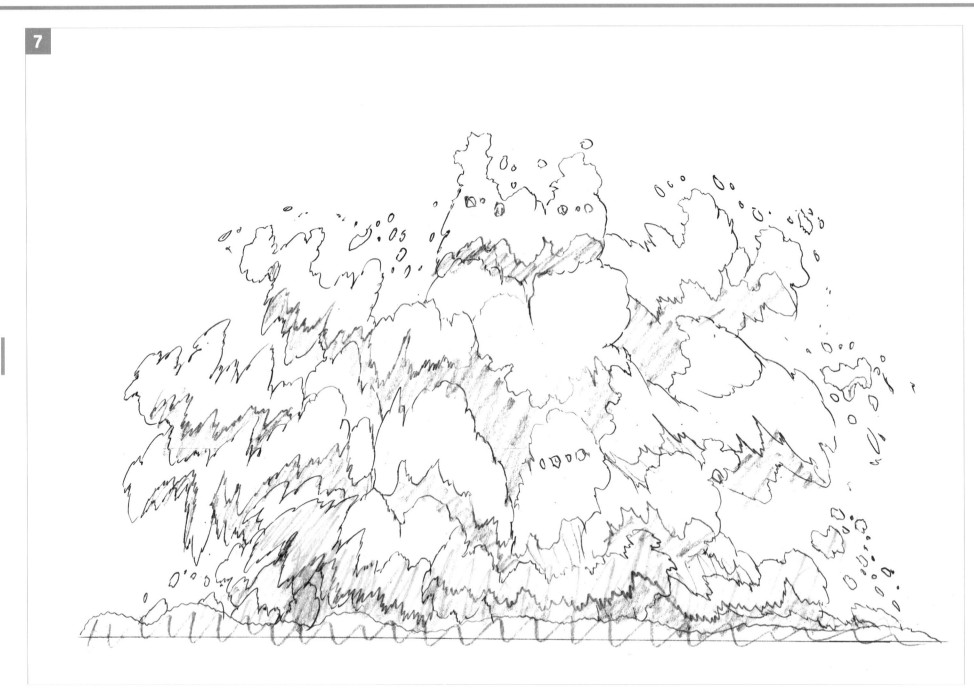

8

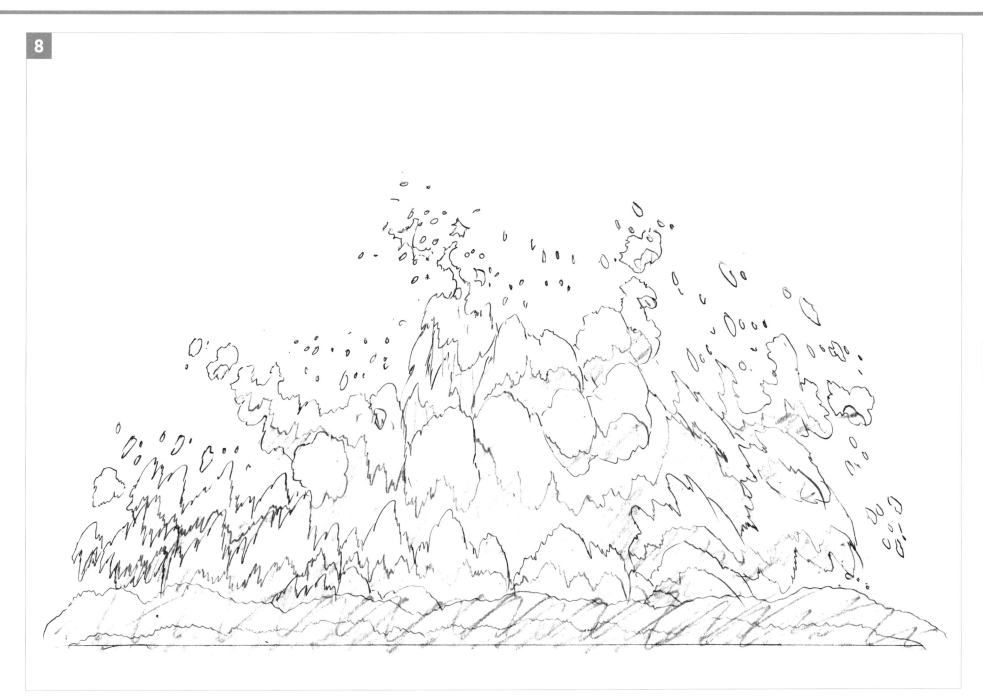

9

畫出水柱崩解時在前方重疊的
大片水波，表現因水柱崩解而
產生的水波。水柱上方產生水
花，一層一層落下。

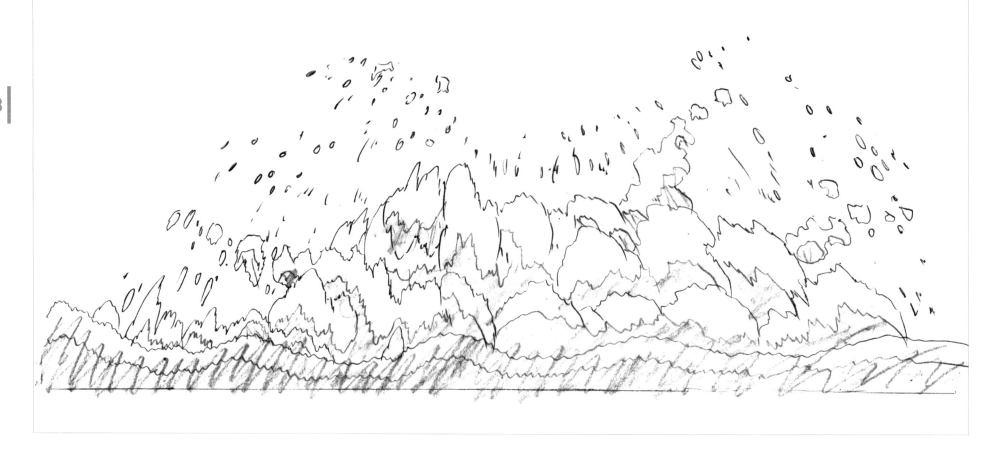

10

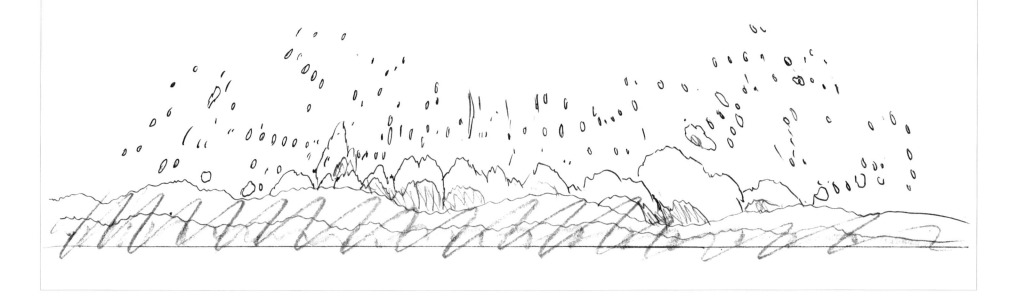

11

水柱到此消失，只留下前方的
水波與水花，最後剩下平靜的
海面。

12

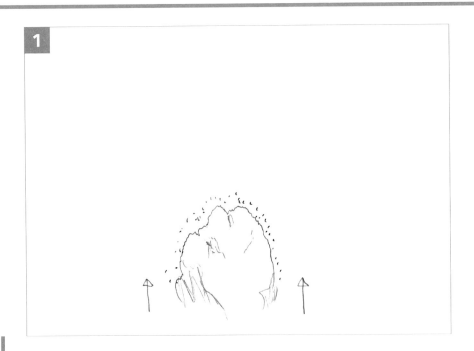

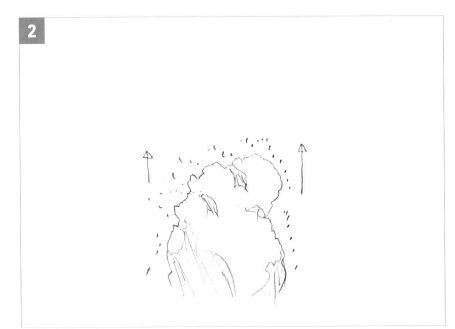

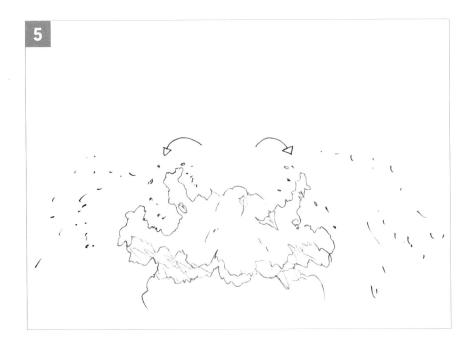

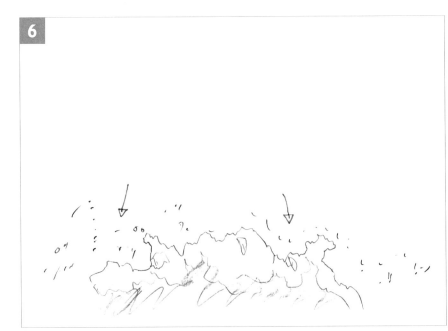

3

4

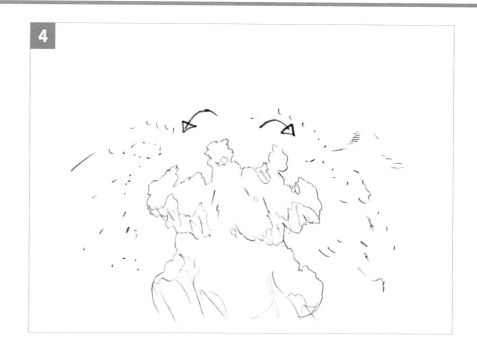

在水柱頂點的位置畫出聚集的塊狀水柱，呈現膨脹外觀，之後就像圖**4**會因重力而落下。附帶一提，用白色描繪衝擊或撞擊的水波，外觀相當自然，看過實拍電影後會更清楚。

從P40開始為大規模爆破所產生的水柱，此為小規模的水柱表現。噴起水柱後，從圖**3**起水柱前端分為左右兩邊，之後受重力影響往下方飛散。

Ozawa's Comments

1

這是強風或船隻經過時會產生的波浪，描繪重點為配合狀況改變波浪高度，並且忠實地畫出白色水沫的外觀。在描繪大型波浪時，會將波浪由左至右推進，並加入2～3張動畫。

Ozawa's Comments

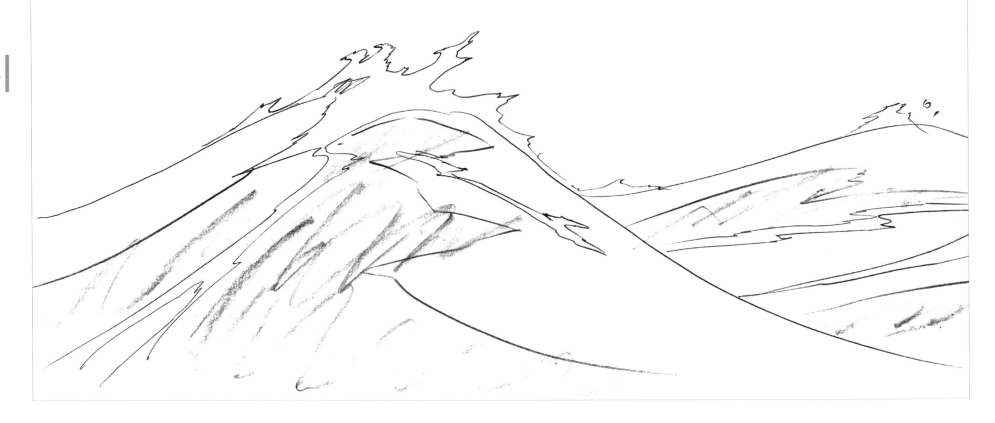

2

波浪由左至右推進，製造波頂
部位的流動。白色水沫也受到
風的影響由左至右飛散，產生
鋸齒狀外觀。

推進

1

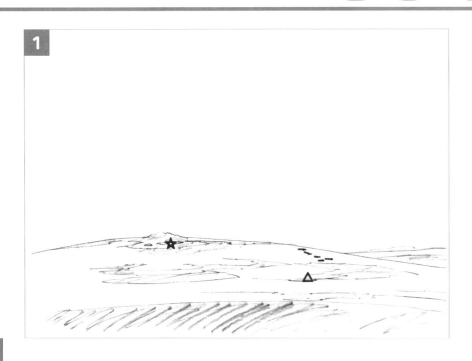

2

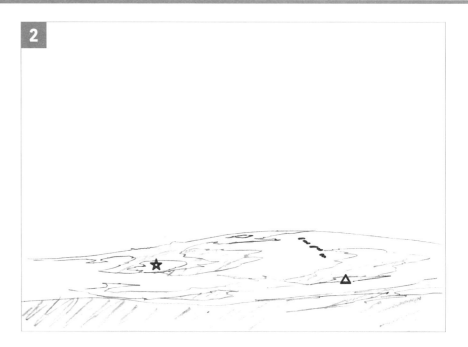

5

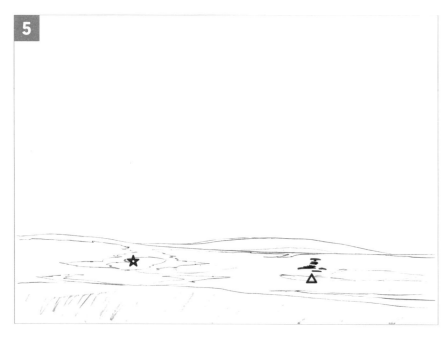

5

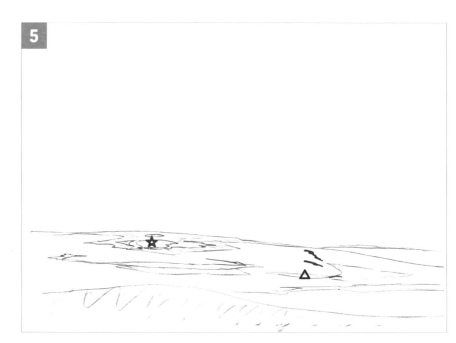

3

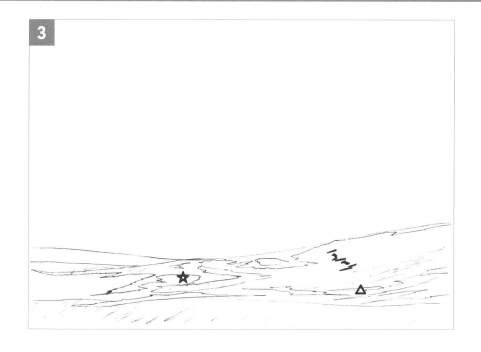

4

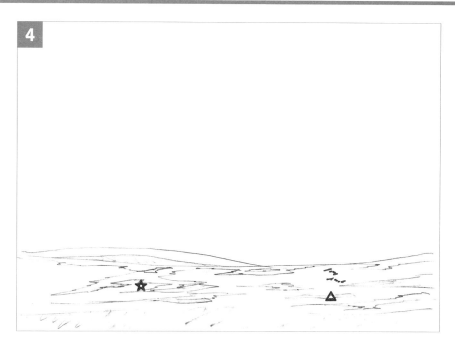

原地漂蕩的平穩波浪，在波浪中是最具難度的類型。我在原畫中用紅筆畫出☆與△參考記號，如果能描繪☆與△在原地繞圓的感覺，看起來會更具真實感。如果記號處只有上下流動，看起來會像是生硬的機械動態，要多加注意。此外，波浪的整體輪廓從左至右流動，我認為這是最為寫實的波浪。

Ozawa's Comments

1

在暴風雨的夜晚，劇烈的波浪拍打懸崖，這是經常用於象徵性場景的動畫效果。圖**1**～**2**為小型波浪打在懸崖，產生白色水沫，接著大型波浪湧上，轟地一聲撞擊懸崖，波浪往左右分裂。在電影或戲劇中經常出現。

Ozawa's Comments

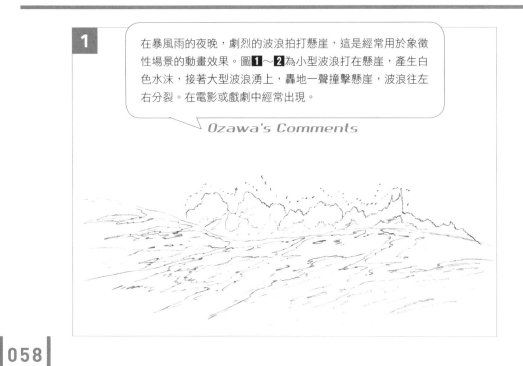

2

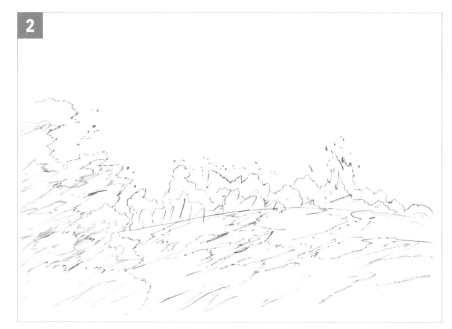

5

☆與△記號代表波浪的推移（流動位置），可參考記號位置在中割描繪中間波浪的動態。

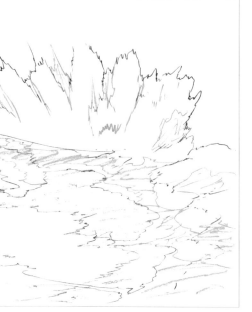

6

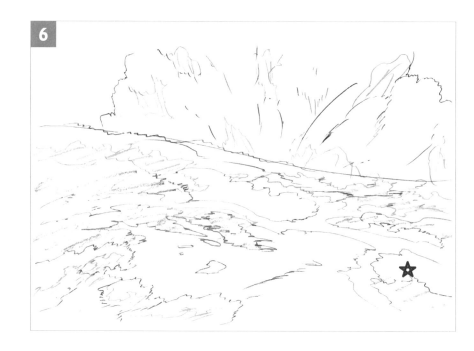

3

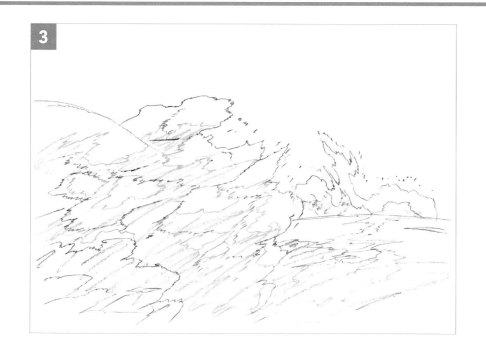

4

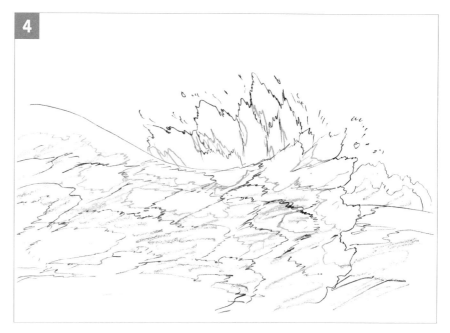

7

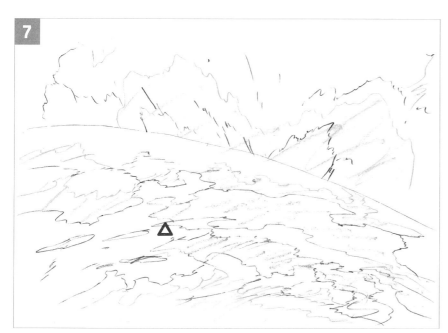

8

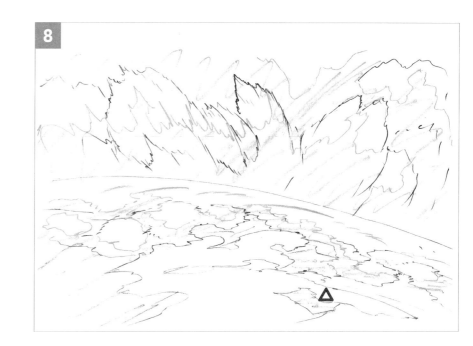

9

10

描繪波浪撞擊岩石後往左右分裂的狀態，表現劇烈的氣氛。

13

14

1

波浪從右邊拍打左邊物體的畫面，能用於施展水魔法等動畫場景。圖 **3**～**6**為波浪撞擊對象物後往左右飛散的景象，描繪波浪前端往左右分裂並落下的狀態，更能傳達重力或魄力表現。

Ozawa's Comments

2

5

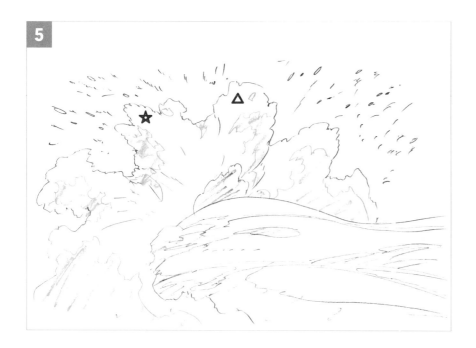

6

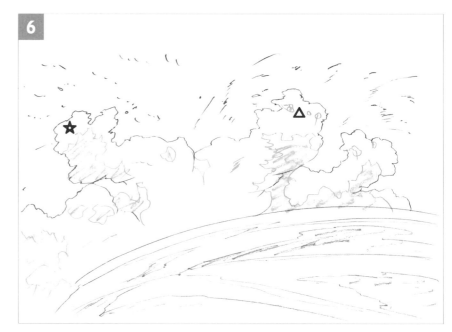

3

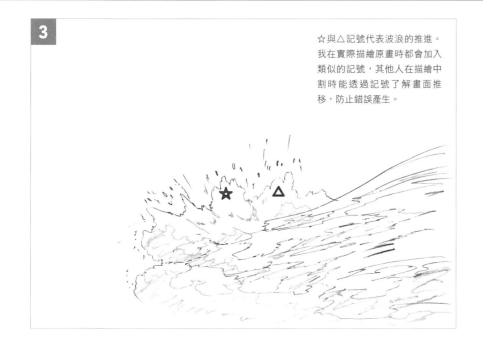

☆與△記號代表波浪的推進。
我在實際描繪原畫時都會加入
類似的記號,其他人在描繪中
割時能透過記號了解畫面推
移,防止錯誤產生。

4

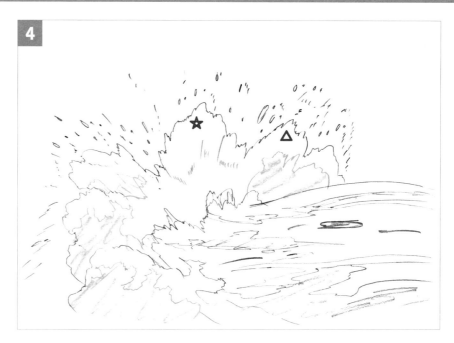

7

8

1

緩緩流動的波浪。波浪從右至左流動，但正確來説是從右前方往後方流動。跟P54的「大型波浪」相比，平穩波浪高度較低，白色水沫也顯得平靜許多。波頂由右至左流動，但因為是較為平穩的波浪，要描繪和緩的波浪輪廓。白色水沫僅分布於波浪表面，沒有劇烈飛散。不過，在實際運用在動畫時，大多會描繪P56「原地漂蕩的波浪」，會用到平穩波浪的機會很少。

Ozawa's Comments

2

3

4

1

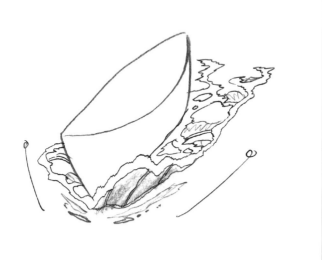

2

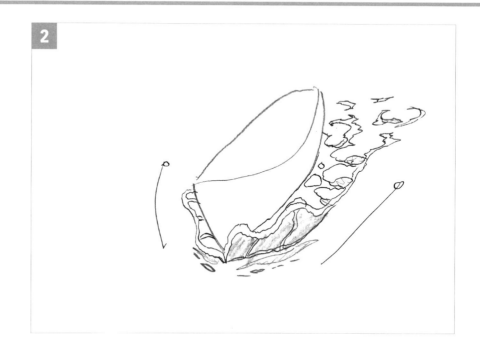

船隻引起的波浪表現。只有船隻移動速度較快時船首才會產生波浪，若緩緩行進時只會產生船尾波。船首的波浪會因船隻動向而掀起，在描繪時要留意到波浪的內部，我在波浪前端用紅色描繪T光，代表閃耀的反射光，呈現隨機分布的閃耀光芒也沒問題。一邊描繪後方船尾波的橢圓動態，呈現船尾波往後方推移並逐漸消失的狀態。如果是電視動畫特效，只要採用以上2張原畫來推移，就具有一定的真實感。

Ozawa's Comments

波浪背面

波浪背面形成陰影，還要畫出波浪從船隻外側掀起的景象。

1

2

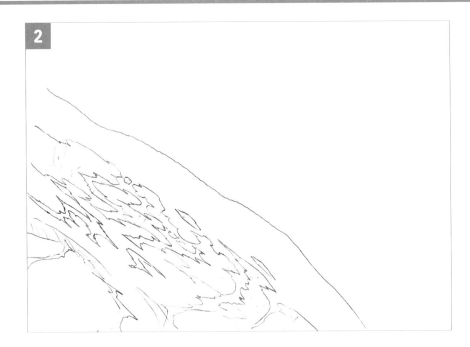

5

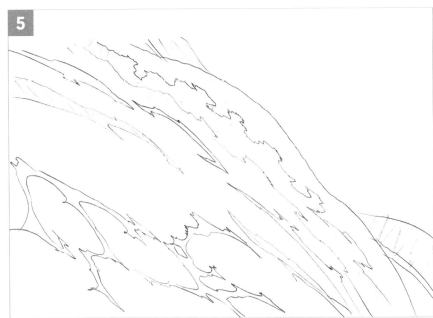

6

3

4

7

3

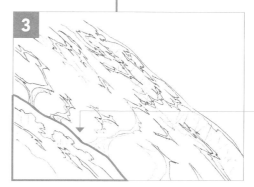

下一波海浪

在上一波海浪打上岸邊後會形成下一波海浪，別忘了描繪波浪前端的大面積白色水沫。

湧向沙灘的海浪。原本還要描繪被海浪弄濕的沙灘，我在圖**1**～**2**的初始階段會畫上較多的白色水沫，在海浪末端的圖**3**～**4**減少白色水沫的面積。在白色水沫加上陰影，能增添立體感。由於下一波海浪會與上一波海浪重疊，在描繪時要留意這些細節。反覆此步驟即可表現湧入沙灘的海浪。

Ozawa's Comments

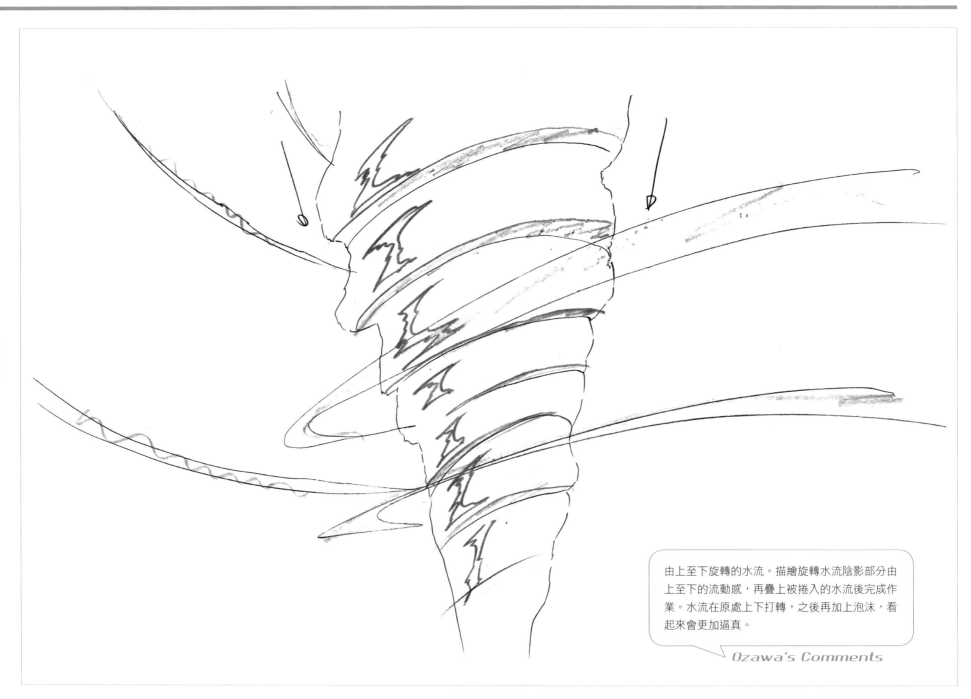

由上至下旋轉的水流。描繪旋轉水流陰影部分由
上至下的流動感，再疊上被捲入的水流後完成作
業。水流在原處上下打轉，之後再加上泡沫，看
起來會更加逼真。

Ozawa's Comments

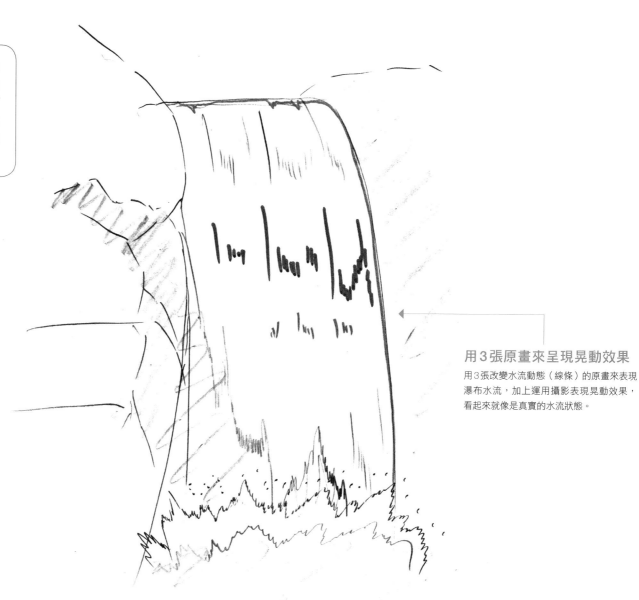

真實風格的瀑布表現。畫出3～4張來表現水流與瀑布潭水花的略具動態部分，再加入晃動的影像，並且在用紅色描繪的光線反射部分加入T光，忠實還原瀑布的外觀。以單一線條來表現水流移動即可，刻意以單張不同外形（位置）來描繪反射部分，看起來更自然。

Ozawa's Comments

用3張原畫來呈現晃動效果

用3張改變水流動態（線條）的原畫來表現瀑布水流，加上運用攝影表現晃動效果，看起來就像是真實的水流狀態。

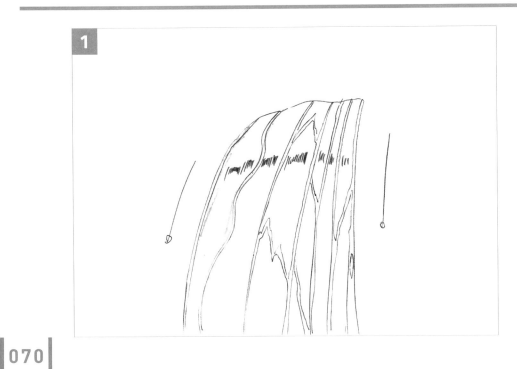

1

2

瀑布的水流由上往下流動,長得很像鬼腳圖的線條為白色水沫,描繪白色水沫線條由上至下移動的狀態,加強水往下流的真實感。在描繪時要錯開白色水沫的橫向位置,看起來更加自然。

這是動畫中典型的瀑布水流,如果想完整呈現水流的細節,就會運用這類的瀑布表現手法。以實線來描繪宛如鬼腳圖的白色水沫,將每個區塊由上往下推移後,看起來就像是真實的瀑布。白色水沫是光線照射水流後因反射所形成的亮部,沒有改變紅色的亮部位置,隨機呈現晃動感,整體效果較為自然。在此加入1張或3張的中割。

Ozawa's Comments

Water *013* 從水龍頭流出的水

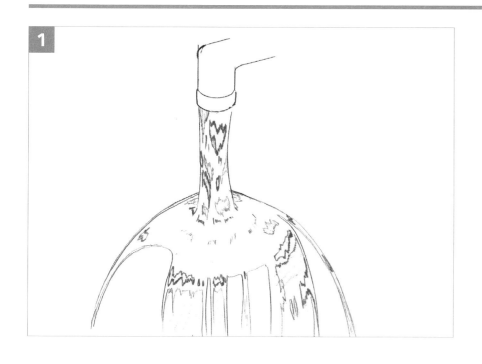

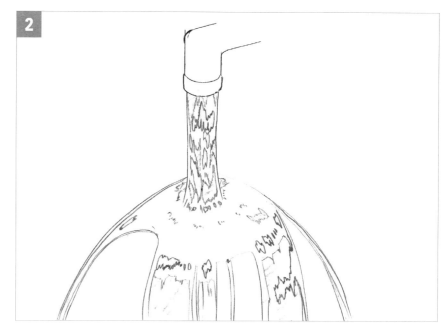

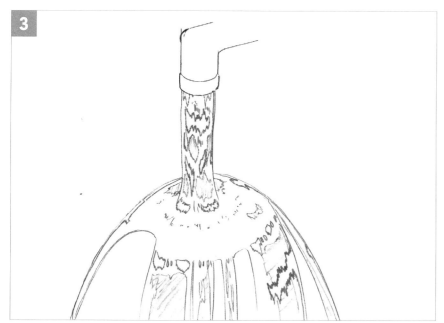

水從水龍頭流出後沖在餐具等物品上的畫面。用亮部在沖刷部分加入晃動效果，抖動是我經常使用的手法，刻意隨機回到前一格或進入下一格，以加強真實感。當水龍頭的水細細地流出時，會在水龍頭下方呈現半旋轉狀態，因此在水龍頭下方加入亮部，會更有水龍頭水流的感覺。我沒有細改整體的外形，如果要加入變化性，可以加入1張大幅改變外形的原畫，看起來更加自然。

Ozawa's Comments

1

2

← 落下點的陰影

水滴落下達一定距離後，在落下點加入陰影。

5

6

3

4

7

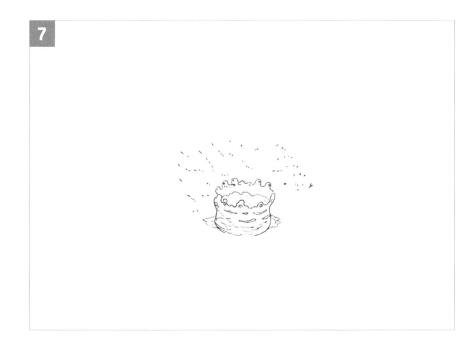

8

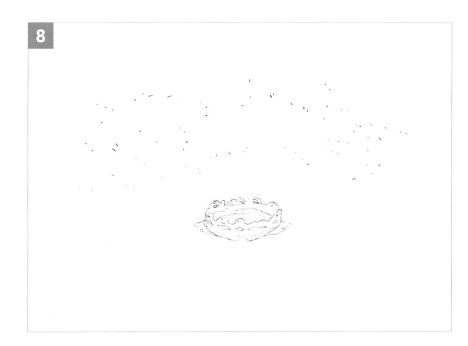

9

10

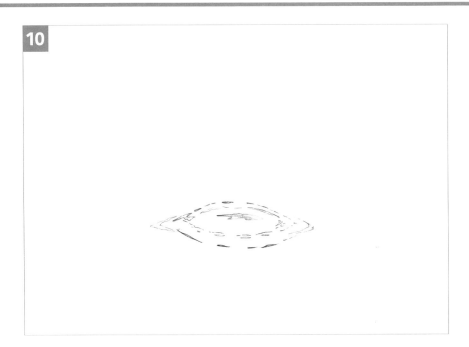

13

觀察實際影像會更加清楚,當
皇冠外觀的水滴低落後,在水
滴落下點會有水柱般的隆起,
要描繪該處細節。其他的表現
也是一樣,重要的是以格放的
方式反覆觀察。

從落下點隆起的水花

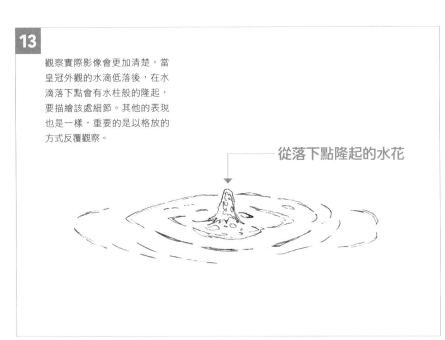

14

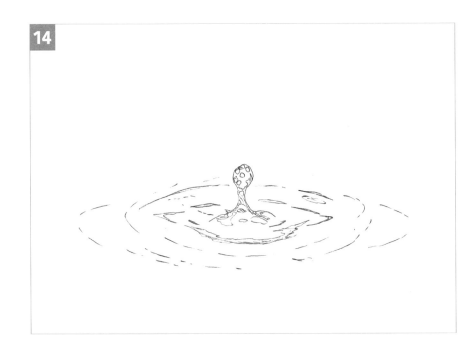

11

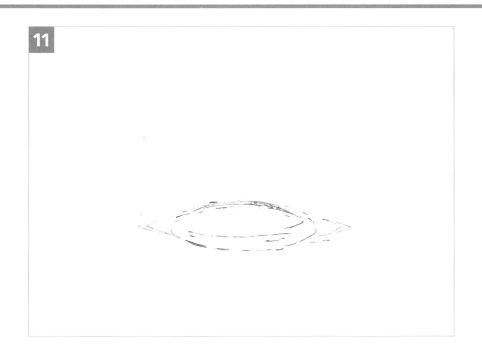

12

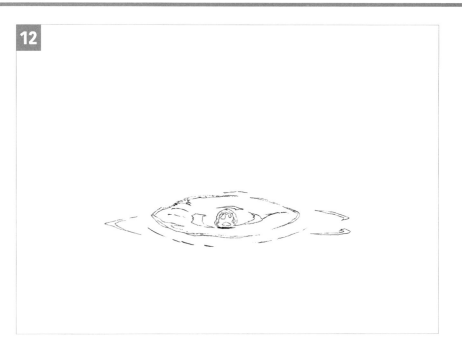

15

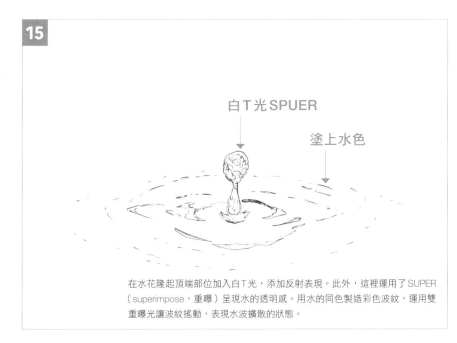

白 T 光 SPUER

塗上水色

在水花隆起頂端部位加入白 T 光，添加反射表現。此外，這裡運用了 SUPER
（superimpose，重曝）呈現水的透明感。用水的同色製造彩色波紋，運用雙
重曝光讓波紋搖動，表現水波擴散的狀態。

16

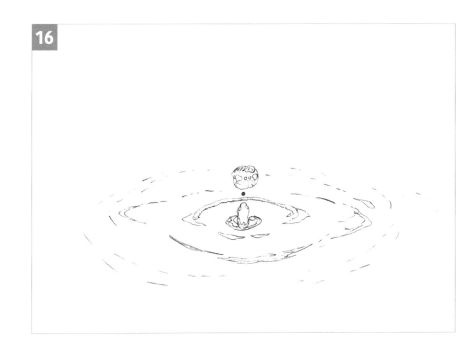

17

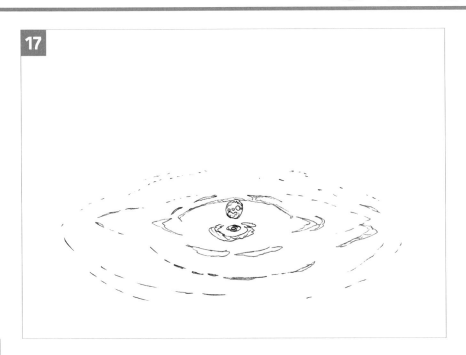

18

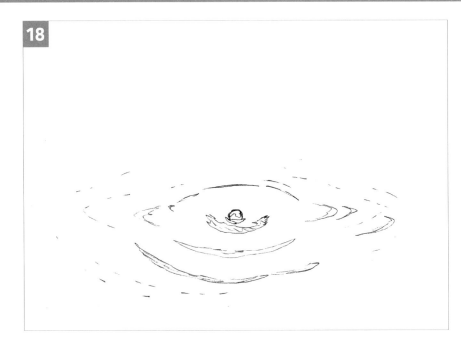

21

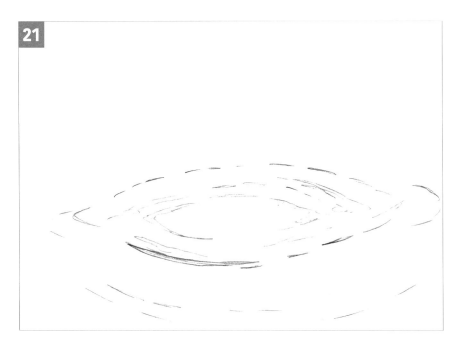

水滴滴落時皇冠狀水滴擴散的狀態。描繪前最好先觀看實際影像或實物，像我在描繪時會觀看格放的影像。由於動畫也會出現類似滴落皇冠的場景，最好事先學會描繪方式。像是溢出淚水或展現青春等間接性表現、料理動畫中滴下1滴湯汁的場景等，也會使用這類表現。描繪重點為留意波紋的擴散狀態與方向，我用水色表現圖**15**的波紋部分，並加入雙重曝光效果。

Ozawa's Comments

19

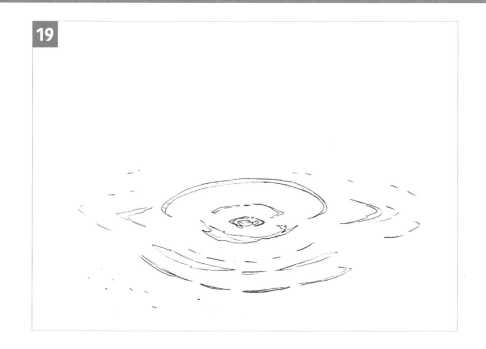

20

當水面恢復平靜後，就沒有必
要描繪太多的波紋，波紋接近
外側會自然消失。

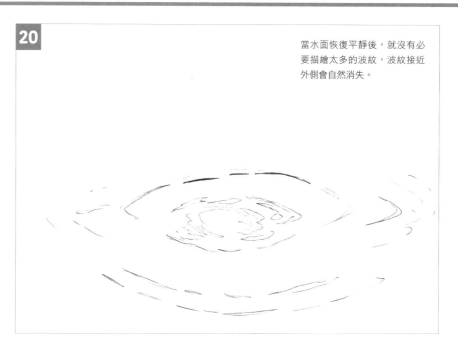

1

2

WXP

在即將噴出的水花頂部加入雙重曝光效果（WXP），表現水勢與水蒸氣表現，描繪出上大下小的香菇狀外形。間歇泉的頂部受到來自底下的力量上推，同時因承受重力而落下，這是間歇泉的主要表現。

5

6

3

4

7

描繪水花落下後呈同心圓狀擴
散的外觀。為了表現落下後的
水勢，要加入白色水沫以傳達
產生水波的狀態。

8

9

10

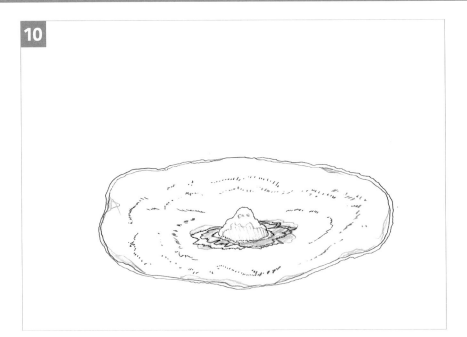

13

14

11

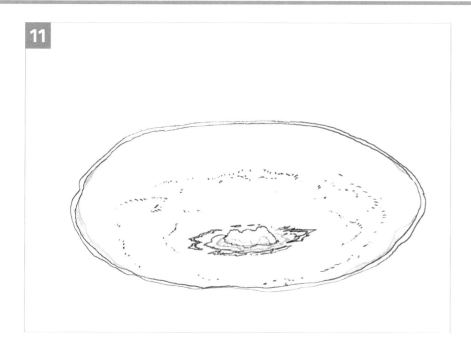

12

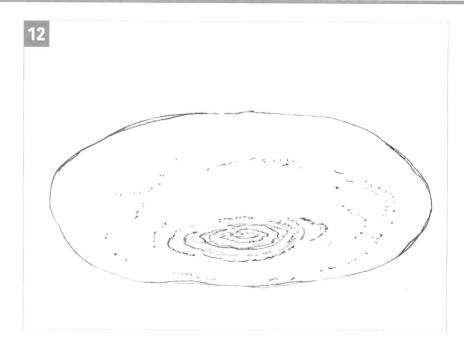

這是水由下往上噴射後，因重力而落下的瞬間，並在地面形成積水。與其說是間歇泉，倒比較像是噴水的表現。水往上噴再落下的表現為描繪重點，當水到達頂點時，變成草帽的形狀後開始擴散（在此加入雙重曝光），隨著重力落下。有些人會在水往上噴的步驟中，畫出產生水滴並消失的狀態，但水量充沛時，描繪水落下的過程會更有真實感。由於要描繪水因重力而落下的畫面相當困難，不妨在描繪時對照相關影像仔細研究。

Ozawa's Comments

重疊變成氣體的水

3～**5** 為使用筆刷讓變成氣體的水透明化。

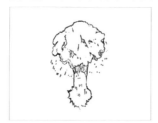

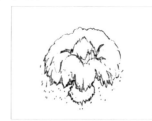

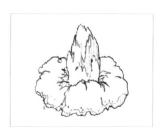

3 ＋

4 ＋

5 ＋

1

2

5

6

3

4

7

在描繪大規模波浪的時候，最重要的是留意到波浪的正面與背面，在波浪的正面加入縱向線條後，能表現流動的方向。在波浪內側加入陰影，同樣加入縱向線條。

波浪背面　　波浪正面

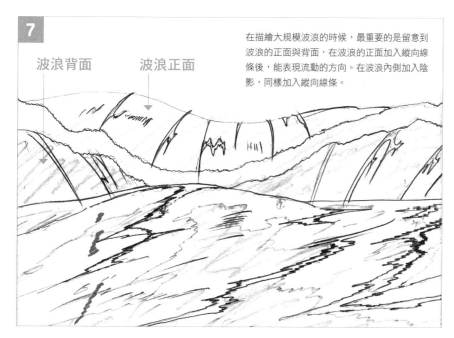

8

9

10

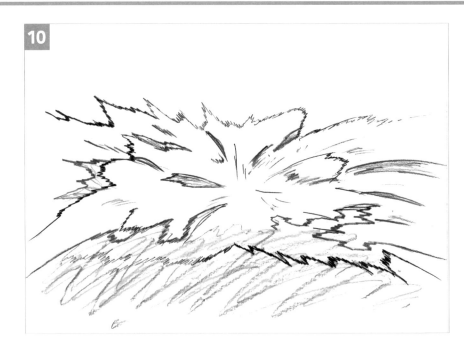

13

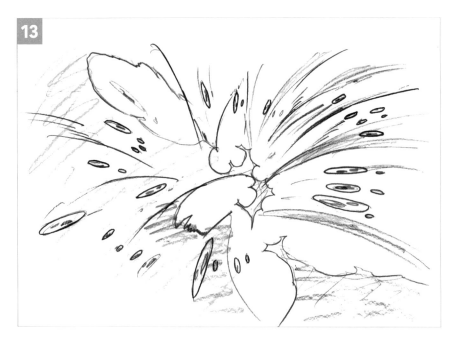

14

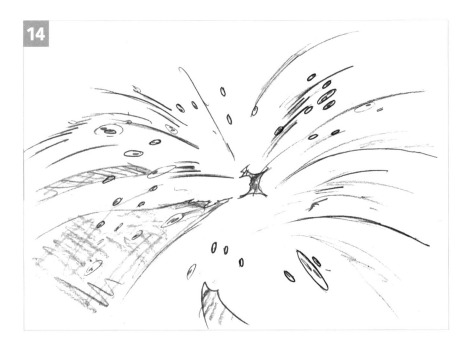

11

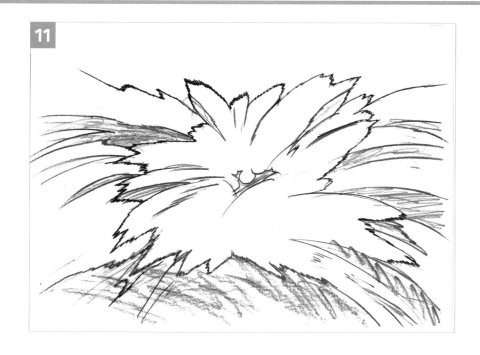

12

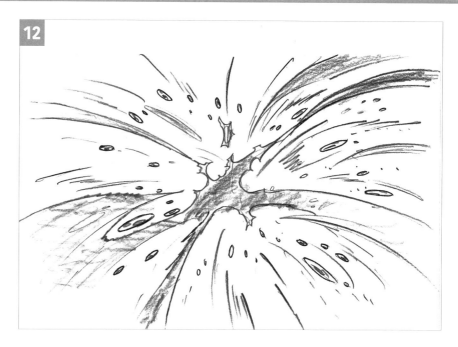

大規模波浪從後方往前方湧入的畫面。描繪前方
的驚濤駭浪,大規模波浪從後方往前方拍打。畫
出波頂的大片浪潮與大量的白色水沫,傳達驚濤
駭浪的樣貌。在描繪由後方而來的大浪時,要留
意到波浪的正面(上側)與背面(下側)。圖**12**
以後為鏡頭進入水中的畫面,之後再大膽地隨機
添加陰影即可。有關亮部,可在相同的位置呈現
隨機發光的狀態。

Ozawa's Comments

1

2

5

增加白色水沫的面積以強調水
勢，表現綠色的鋸齒外觀，一邊
留意波浪的正面與背面，畫出縱
向線條。在描繪時要讓縱向線條
由內往外呈放射狀延伸。

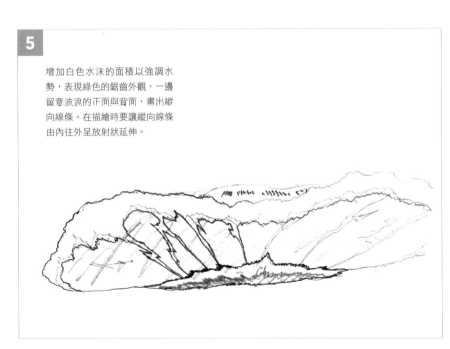

6

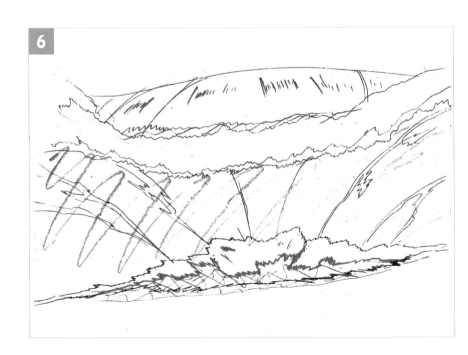

3

4

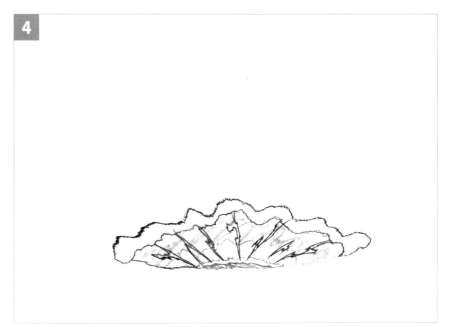

7

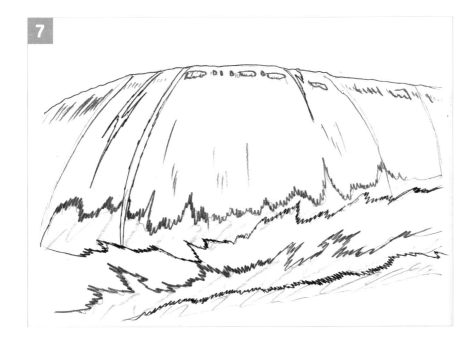

8

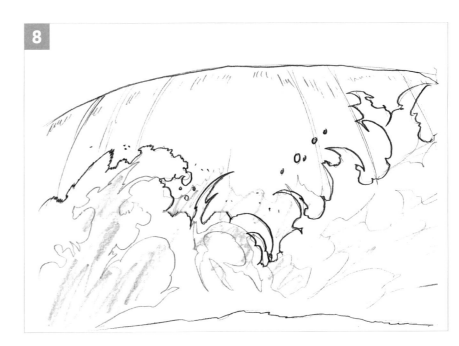

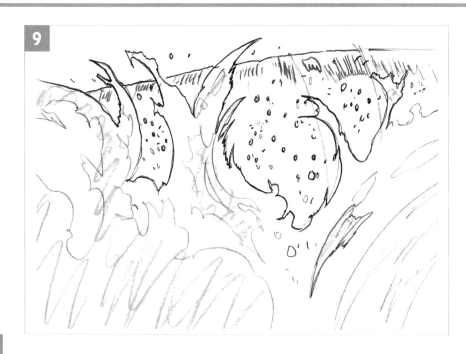

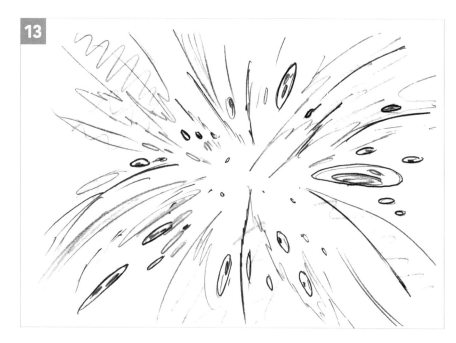

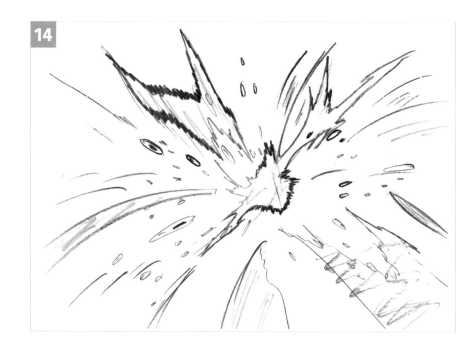

11

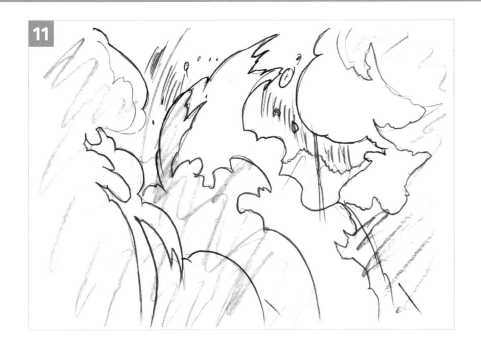

12

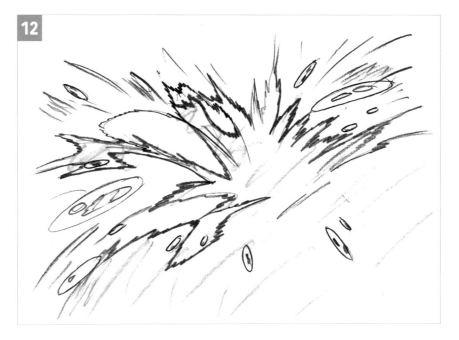

14

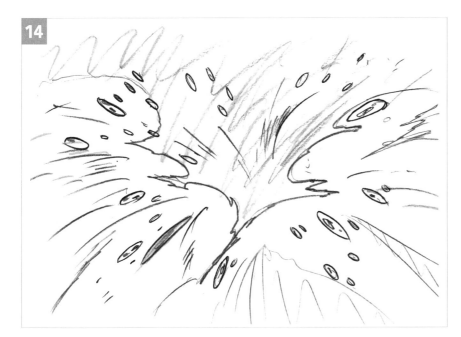

現場突然產生波浪的畫面，在使出水之魔法等
場面經常用到這類特效。基本畫法跟P82的
海嘯相同，大量描繪前端的白色水沫，波浪表
面的紋路般線條代表水流方向，畫出往左右延
伸的線條，看起來很像是流動的感覺。此外，
還要在波浪頂端加入亮部。

Ozawa's Comments

1

2

描繪波浪先端撞擊對象物後往左右分裂的景象，表現水花的氣勢。雖然依波浪大小與對象物外形而異，但在中心畫出大型缺口，再畫出幾個細小缺口，畫面看起來會更為自然。

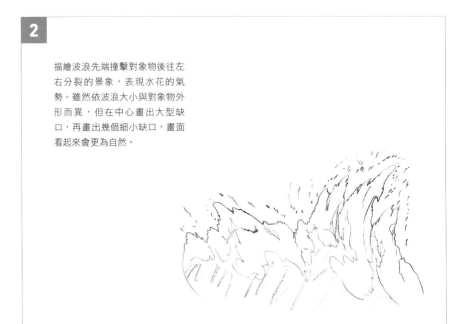

5

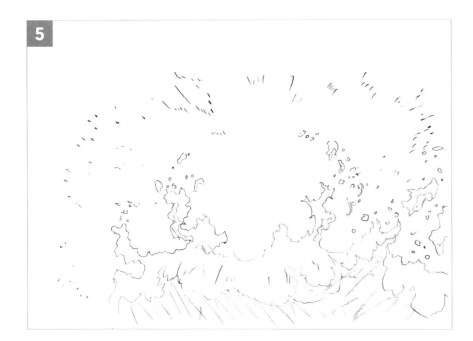

6

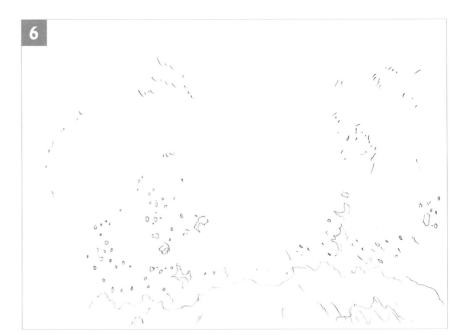

3

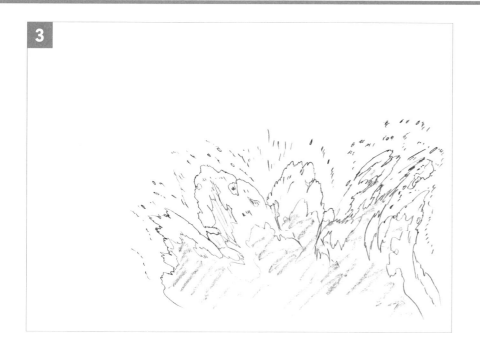

4

圖**3**的波浪拍打物體時，保持波浪的外形。
波浪在圖**4**變成水花，逐漸消失。

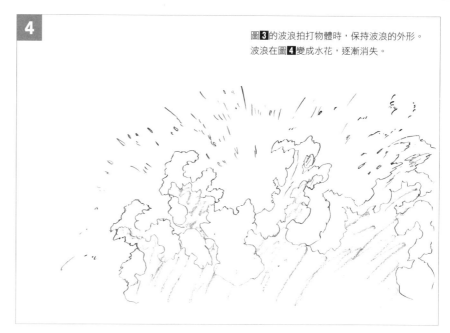

7

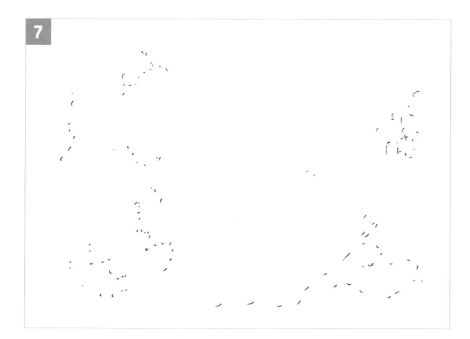

對象物位於右後方，表現波浪拍打物體後變成
水花的狀態。描繪的重點在於保留波浪拍打時
的外形，並逐漸消失的狀態。由於波浪的性質
是水，當波浪拍打對象物並彈濺後，會因重力
由上往下落下，波浪殘留拍打時的外形並逐漸
消失，得以表現強力的水勢。

Ozawa's Comments

1

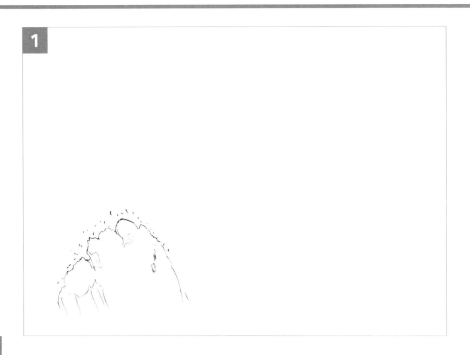

2

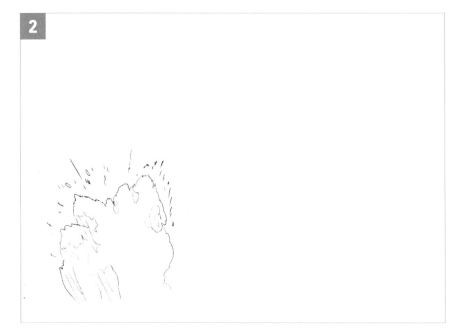

5

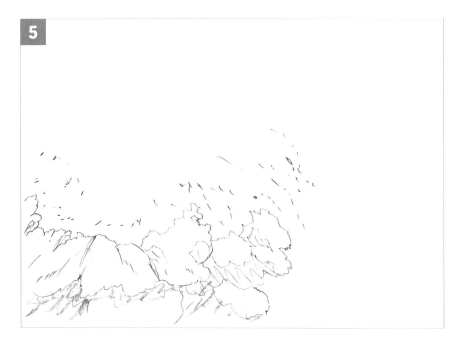

水花拍打左邊對象物後往前方飛濺的景象。描繪重點比照先前的水花,當描繪水花拍打對象物的畫面時,要表現水花往左右分裂的狀態,這樣更易於強調重力,讓畫面更具可看性。在描繪往前方飛濺的波浪時,要跟海嘯一樣畫出波浪的正面與背面。

Ozawa's Comments

3

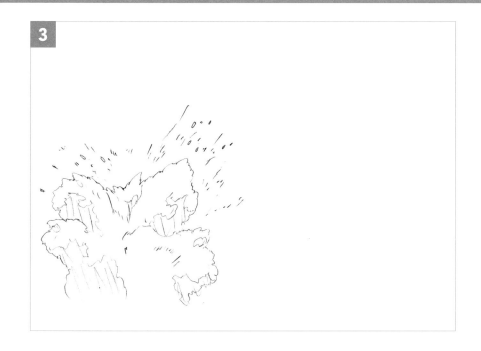

4

拍打後彈回的水花依照波浪方向，呈放射狀飛濺，重點是讓水花配合波浪形狀飛濺。

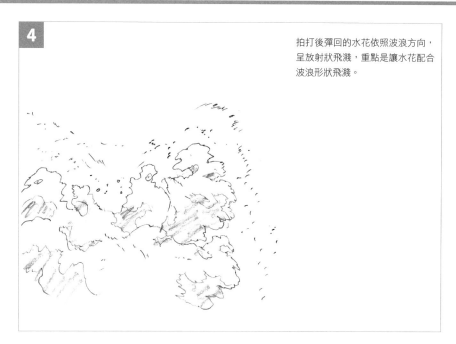

1

2

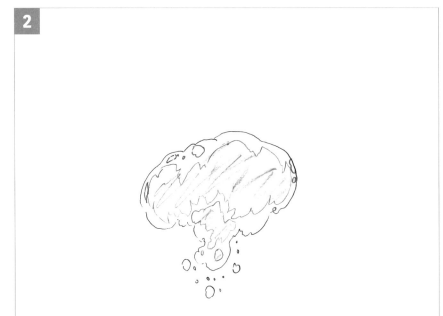

094

5

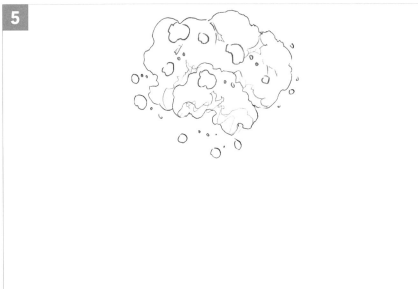

大膽地去除或呈現陰影後,看起來更像是真實的泡泡,描繪出陰影往內側捲入的狀態。由於之後形成的泡泡大多為分裂外觀,在描繪時要留意這些細節。

Ozawa's Comments

3

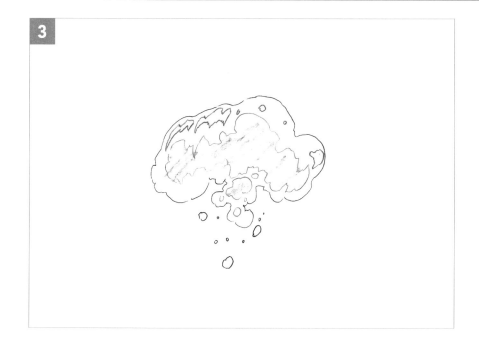

4

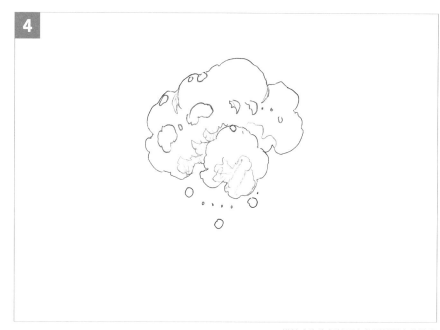

描繪大泡泡保持原有外形慢慢上升的畫面。泡泡陰影被捲入內側。此外，為了傳達水的阻力，降低泡泡左右邊緣高度（球狀）也是描繪重點。

1

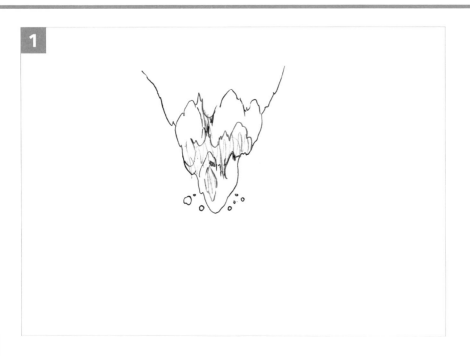

2

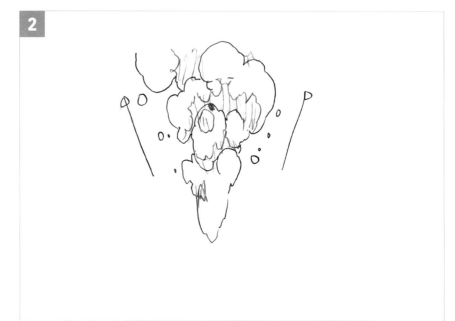

5

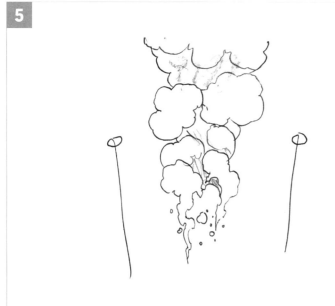

當對象物沉入水中時所產生的泡泡，屬於煙霧的應用描繪技法。與煙霧的不同之處在於要加入上升的聚集泡泡，以及往下延伸（下沉）的對象物表現。如同紅色記號所示，大型聚集泡泡就像是煙霧般由下往上升起，實際的泡泡移動速度較快，但在動畫領域大多用於印象性場景，比實際泡泡速度慢2～3倍，看起來更加傳神。

Ozawa's Comments

3

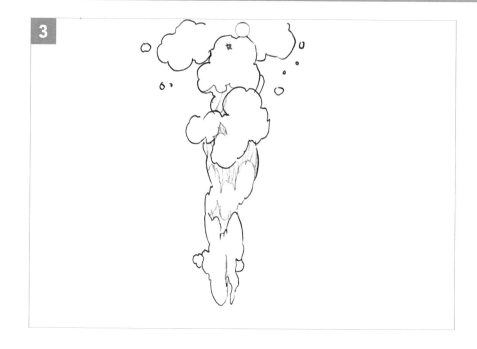

4

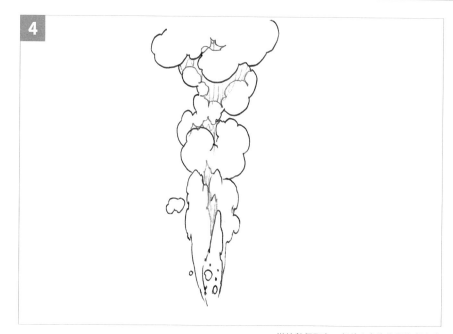

描繪數個聚在一起的白色泡泡產生並上升的畫面。在描繪對象物周圍的泡泡時，要依照物體大小縮小泡泡寬度，泡泡愈往上升，會因為水的阻力而往橫向擴散。

1

要在畫面放入大量的泡泡時，可以選擇**1**或**2**其中一張原畫，再畫出3張中割，由下往上推進。我常用的手法是準備圖**1**與稍微錯開泡泡外形與位置的圖**2**，在律表上穿插與拿掉圖**1**與圖**2**以表現一邊搖動一邊上升的泡泡。雖然很少有機會見到實際的泡泡，但泡泡是隨機搖動上升的，在描繪時要留意這個重點。

Ozawa's Comments

2

律表的寫法

以下介紹描繪泡泡時的兩種律表寫法。除了A與B原畫分層，還標示A賽璐珞及B賽璐珞，代表兩張賽璐重疊之意。左邊為一般的表現形式，使用 **1** 與 **2** 原畫以一拍二的方式重複作畫，這樣就能充分表現泡泡的外形。右邊交互呈現 **1** 與 **2** 的原畫，當A賽璐珞為泡泡畫面時，就會在B賽璐珞放入空賽璐珞（沒有描繪任何圖案的賽璐珞）；同樣地，當B賽璐珞為泡泡畫面時，就會在A賽璐珞放入空賽璐珞。重複此步驟後，得以呈現泡泡劇烈移動並上升的效果。如果事先改變泡泡的亮部位置或外形，更能強調泡泡的動態。

原畫**1**

原畫**2**

一般的律表節奏

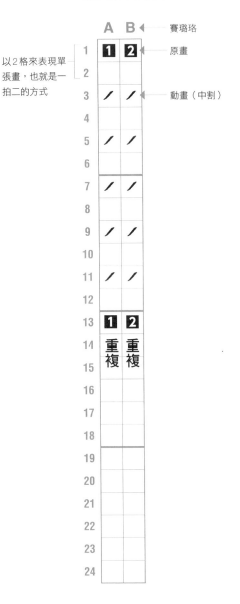

	A	B	
			← 賽璐珞
1	**1**	**2**	← 原畫
2			
3	/	/	← 動畫（中割）
4			
5	/	/	
6			
7	/	/	
8			
9	/	/	
10			
11	/	/	
12			
13	**1**	**2**	
14	重複	重複	
15			
16			
17			
18			
19			
20			
21			
22			
23			
24			

以2格來表現單張畫，也就是一拍二的方式

組合空賽璐珞讓呈現泡泡晃動效果

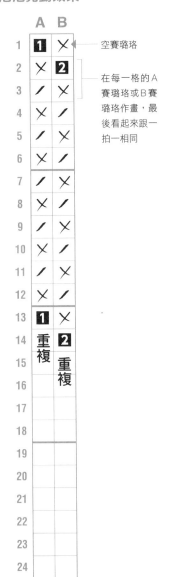

	A	B	
1	**1**	✕	← 空賽璐珞
2	✕	**2**	
3	/	✕	
4	✕	/	
5	/	✕	
6	✕	/	
7	/	✕	
8	✕	/	
9	/	✕	
10	✕	/	
11	/	✕	
12	✕	/	
13	**1**	✕	
14	重複	**2**	
15		重複	
16			
17			
18			
19			
20			
21			
22			
23			
24			

在每一格的A賽璐珞或B賽璐珞作畫，最後看起來跟一拍一相同

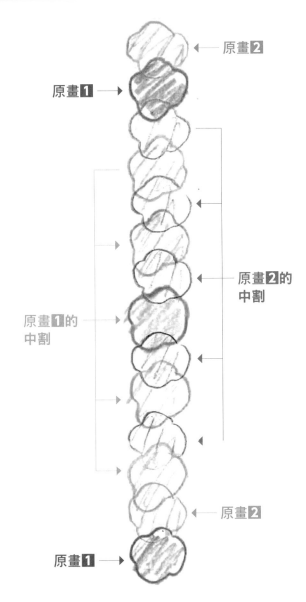

原畫**2** →
原畫**1** →
原畫**2**的中割
原畫**1**的中割
原畫**2** →
原畫**1** →

有關於決定泡泡的位置

計算中割位置並依照上圖的方式配置原畫後，泡泡就像是一拍一的全動畫般，一邊晃動一邊上升。

100

熱氣與蒸氣

A是上升的一般熱氣，**B**為從杯子冒出的熱氣，但如果只是上升的熱氣，大多會在原畫加上熱氣的記號，實際上會在拍攝的最終階段做特效處理。**C**為最大規模的熱氣表現，並以原畫的形式描繪，其中以淡蒸氣、一般蒸氣、濃蒸氣三階段來表現，蒸氣火車或料理動畫經常使用次特效。附帶一提，內側較淡外側較濃的外觀，看起來也很像蒸氣。

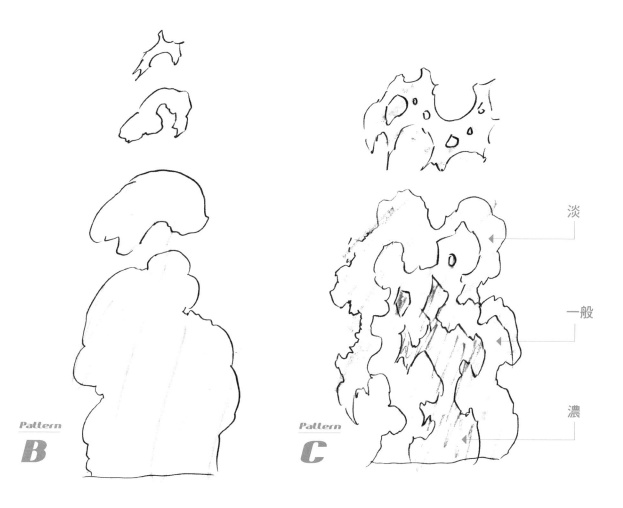

淡

一般

濃

Pattern **A**

Pattern **B**

Pattern **C**

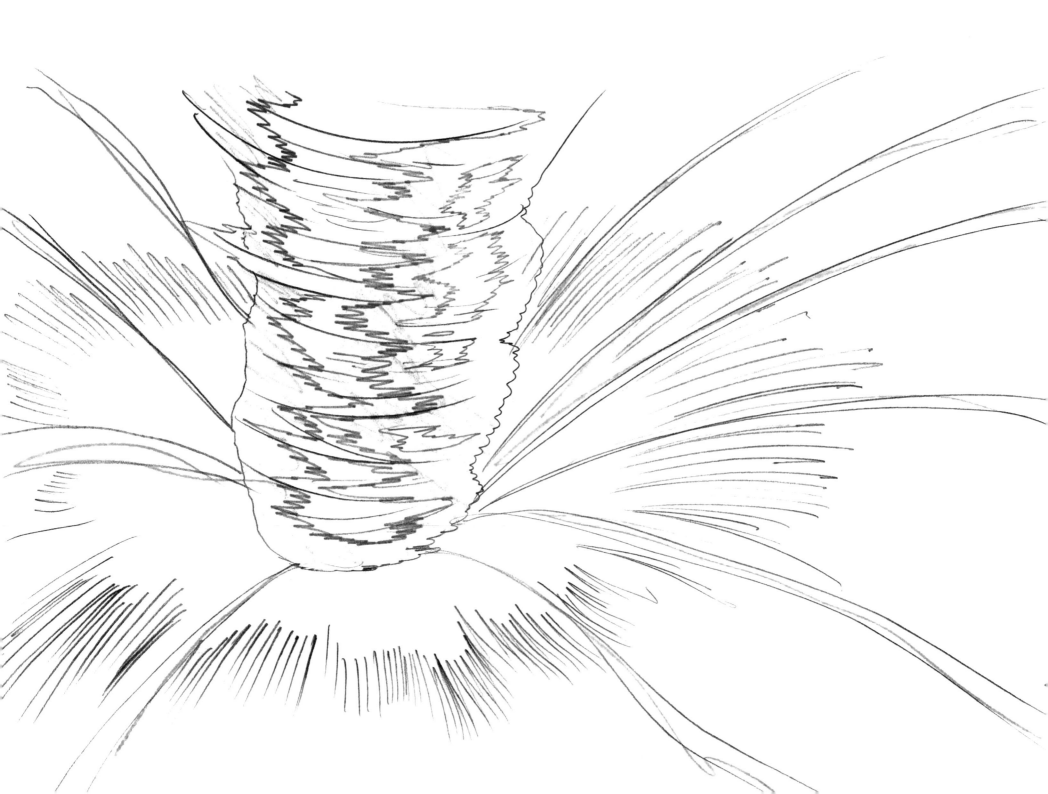

Chapter 3

風

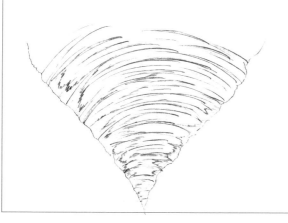

雖然可以使用單一風特效，但搭配火焰或
爆破等特效，即可創造出具有魄力的特效
表現。各位可以參考具多功能性的風或充
滿魄力的龍捲風等特效。

Wind

1

2

5

這是在描繪狂風的時候，在前方加入風特效，營造風流動的感覺。加入特效後能加強風正在吹拂的真實感。推進畫面的陰影以呈現由右往左流動的狀態，在實際加入風特效時可呈現略為透明的外觀，之後在描繪大規模爆破時也會用到風特效，這樣就能呈現爆炸波吹動的狀態。

Ozawa's Comments

3

4

在描繪具有一定風力的風時，可依照圖**3**、**4**
般適度畫出明顯起伏的風，以表現風力。

地面附近刮風的時候，於前方加入的效果。先加入小型碎片（土）或煙霧（沙塵）後，看起來會更像是陣陣狂風。表現狂風特效時大多會用3張原畫來描繪，以風與煙的部分來推進，讓觀者能辨識風的流動（方向）。有關於夾帶的碎片，隨機配置也沒有問題。

Ozawa's Comments

風壓的表現

在作戰場景等需要營造魄力感的時候，就會用到風壓特效。風從畫面邊緣移動到另一個邊緣，得以表現激烈程度。實際的風壓畫面並沒有如此鮮明，是帶有透明的狀態。因為會透過攝影呈現失焦效果，這裡沒有畫出陰影。此外，風壓也是能提高畫面豐富性的效果。

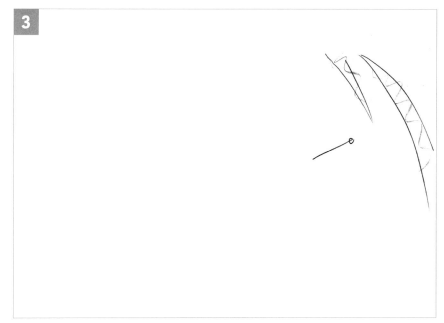

1

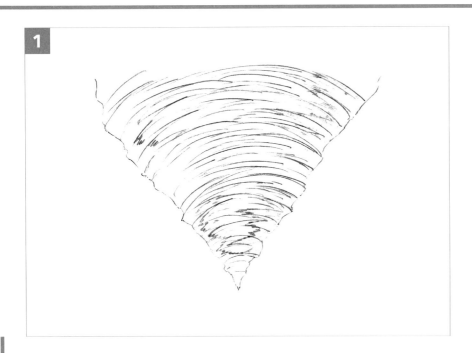

2

5

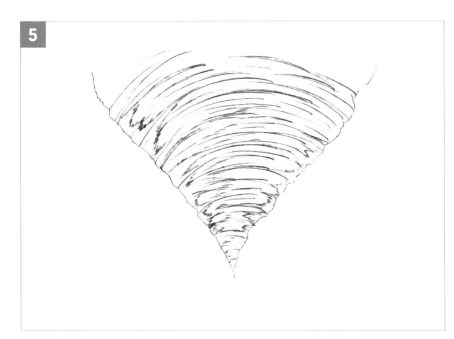

描繪龍捲風的外形。為了傳達漩渦狀旋轉的狀態，在圓上畫出大量線條，將深藍色的大片陰影部位往旋轉方向推進，龍捲風的動態會更為傳神。畫出稍大面積的陰影，能加強龍捲風旋轉的逼真程度。接著用紅色加入亮部，增添畫面的豐富性與密度。在繪製移動的龍捲風時，我認為沒有插入中割更易於控制動態，大概繪製5～6張原畫即可。

Ozawa's Comments

3

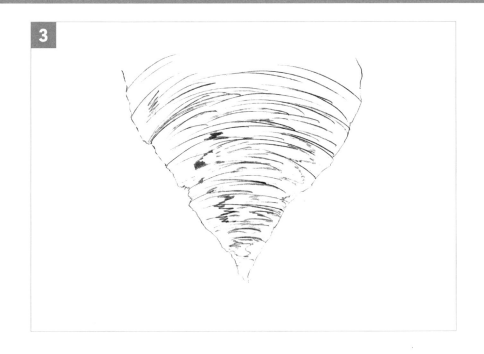

4

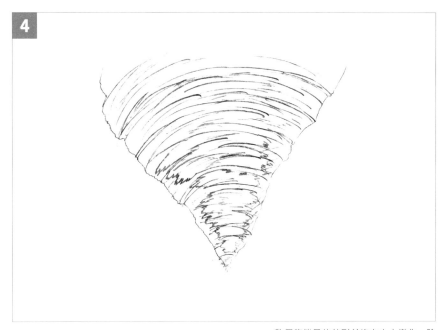

整個龍捲風的外形並沒有太大變化。陰影部分是呈現旋轉感覺的重點。將陰影往旋轉方向推進後，龍捲風看起來像是真的在旋轉。

1

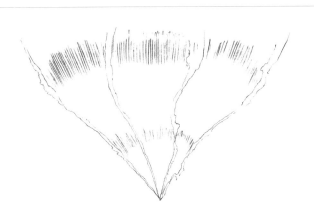

這裡搭配了P108龍捲風的特效，P108的龍捲風是將A賽璐珞配置在後方，這裡的風特效則是將B賽璐珞疊在前方，呈現龍捲風被吸入下方的狀態。為了表現龍捲風的方向，用藍色加入由上至下移動的陰影。

Ozawa's Comments

2

3

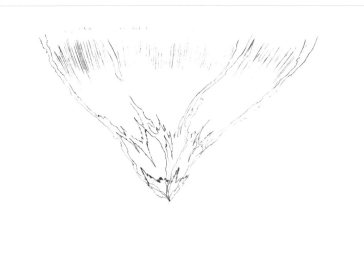

4

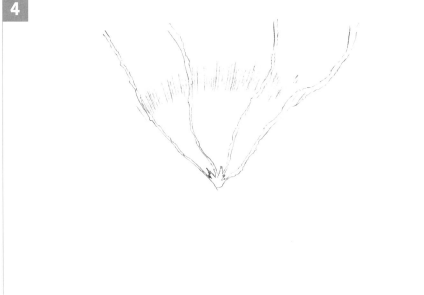

同時表現龍捲風與風的時候

如果要呈現自然災害的龍捲風，僅描繪P108的龍捲風就可以了；但如果是要表現施展魔法後被吸入的龍捲風，就要覆蓋由上往下被龍捲風夾帶的風特效。覆蓋多重特效後，就能表現異常的現場狀況。

1

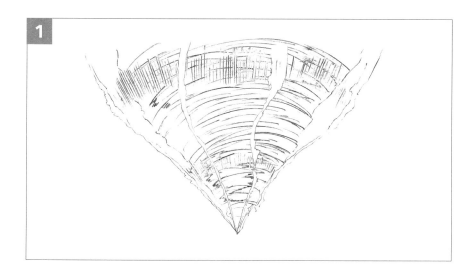

2

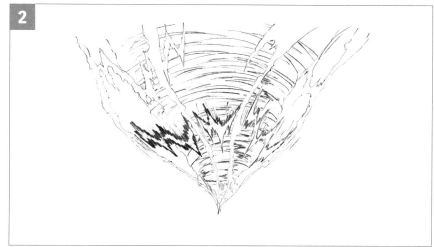

3

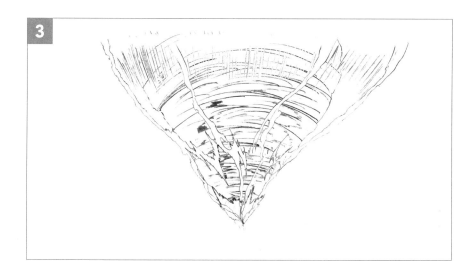

4

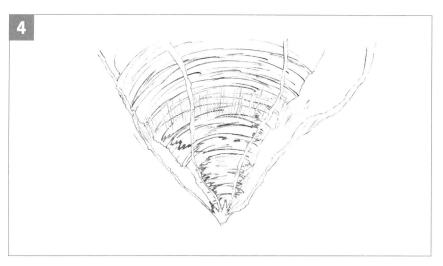

1

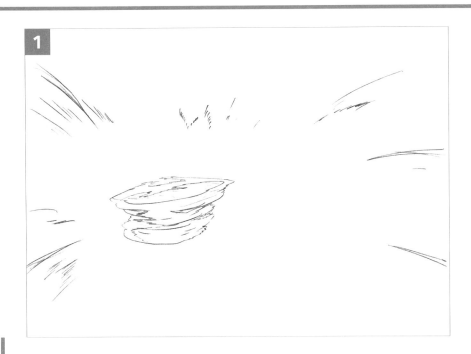

2

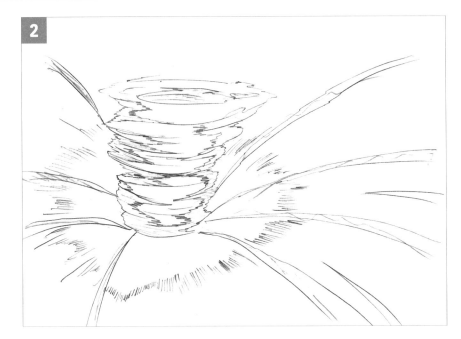

5

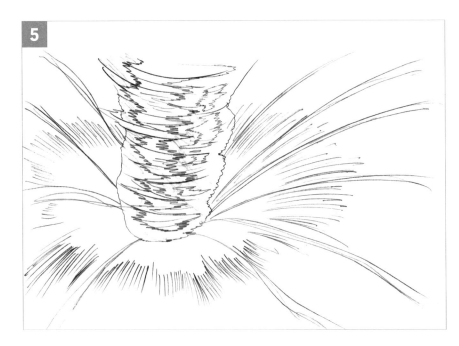

描繪產生龍捲風的瞬間。傳達從周圍聚集而來的風，以及在中心產生的龍捲風。在 **1**～**3** 之間沒有插入中割，得以呈現龍捲風席捲而來的魄力。我在 **3**～**5** 之間插入中割，呈現龍捲風的晃動感，看起來宛如暴風。若反向描繪聚集的龍捲風動態，就可以表現噴出狂風的龍捲風。

Ozawa's Comments

3

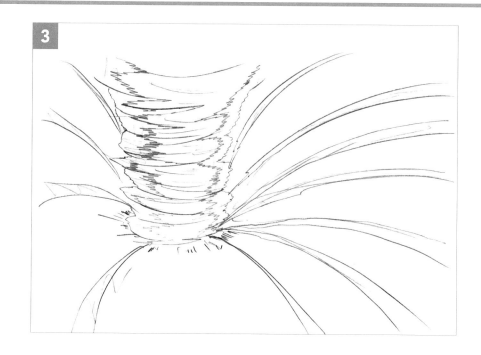

4

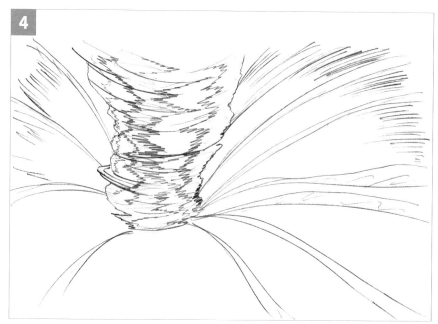

藉由陰影部分表現龍捲風旋轉的狀態。描繪從周圍流
入的風聚集在龍捲風源頭的地表附近,如果源頭位於
龍捲風的中央,就要描繪聚集在中央的景象。

1

2

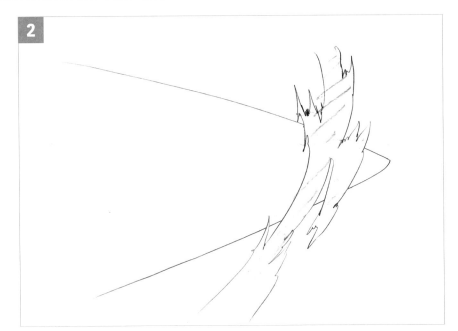

5

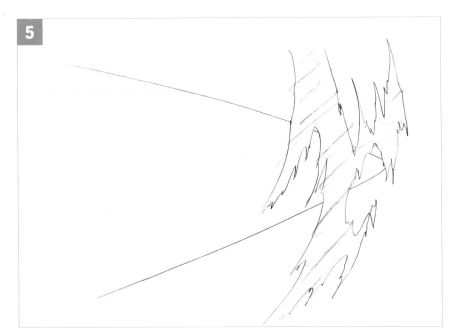

6

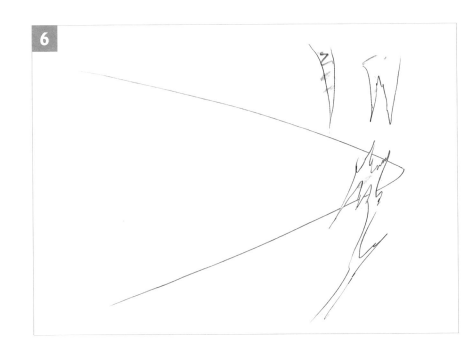

3

4

7

發射光束時用來增強畫面性的效果,看起來像是風壓。可在光束上面搭配使用衝擊波特效。由於在描繪光束時大多以圓形來表現,在描繪衝擊波時也要依照光束的圓形形狀,畫出圓形衝擊波。衝擊波本身也是以旋轉的型態來推進,畫出衝擊波分裂的狀態,更能傳達激烈的場面或魄力。

Ozawa's Comments

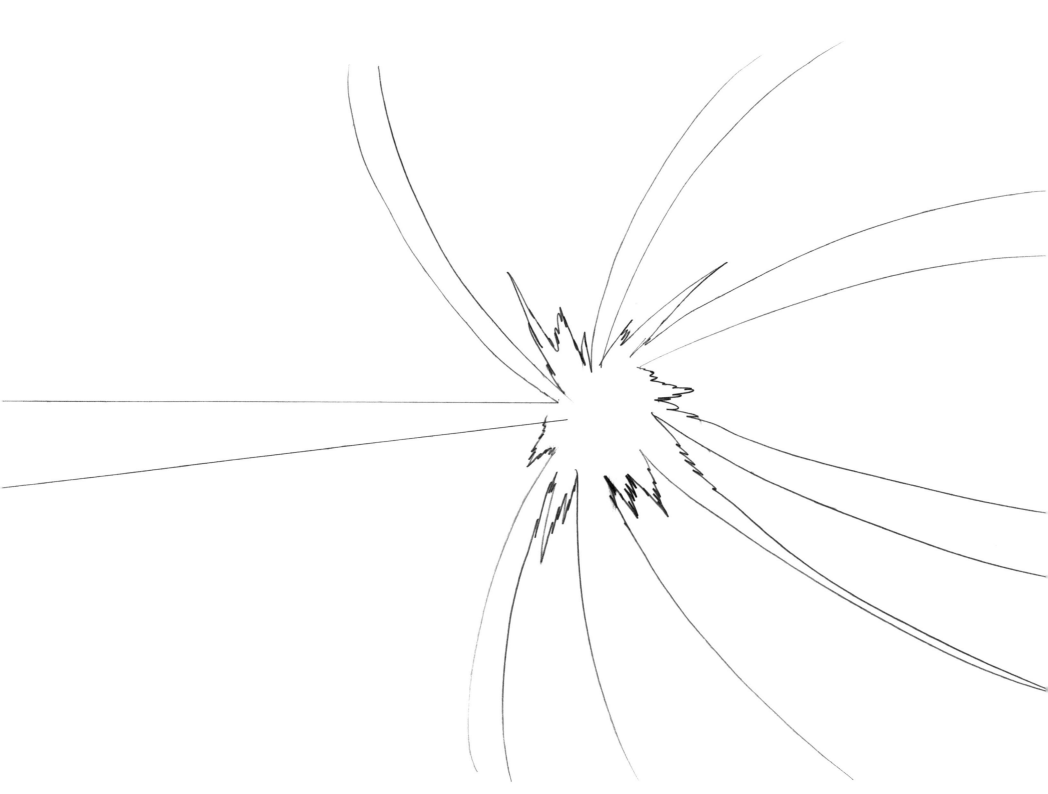

Chapter 4

在本章節將介紹雷、光束等動畫表現所不
可或缺的效果。以大膽外形詮釋光線的效
果，值得各位參考。

1

一開始增加落雷的面積，呈現累積大量能量的感覺。

在圖 **1** 畫出大面積的落雷，是為了比照光束的方式，清楚地傳達落雷累積能量及落下方向（下），表現落雷在畫面由上至下落下的感覺。以寫實的角度來看，落雷產生時通常只有細微的光線直接落下，但在第1張原畫畫出落雷積聚的景象，更符合動畫的表現形式。

Ozawa's Comments

2

重點為落雷不平整的彎曲線條與直線的平衡感，用直尺畫出銳利的直線部位，在不平整的線條部位大膽地製造動態，會更吻合動畫表現。

5

6

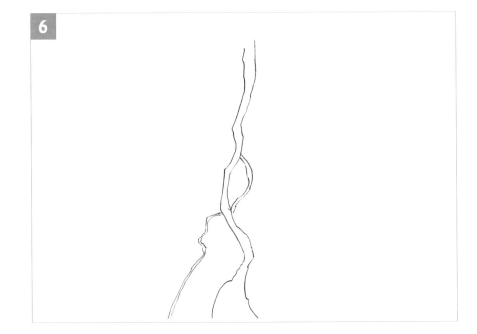

3

4

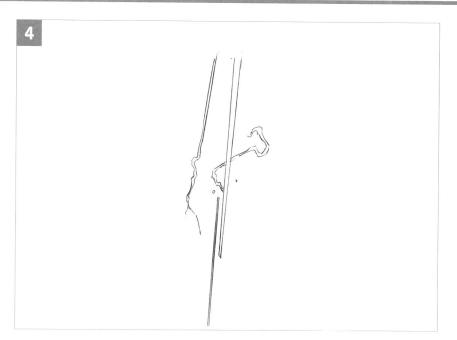

7

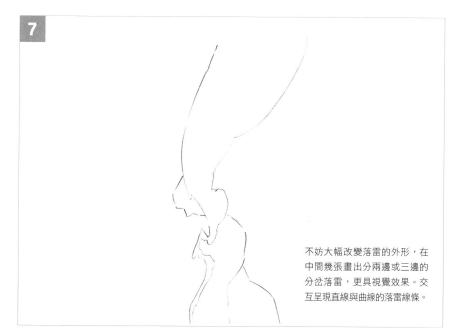

不妨大幅改變落雷的外形,在中間幾張畫出分兩邊或三邊的分岔落雷,更具視覺效果。交互呈現直線與曲線的落雷線條。

8

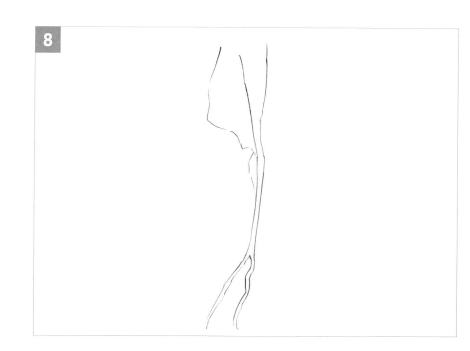

9

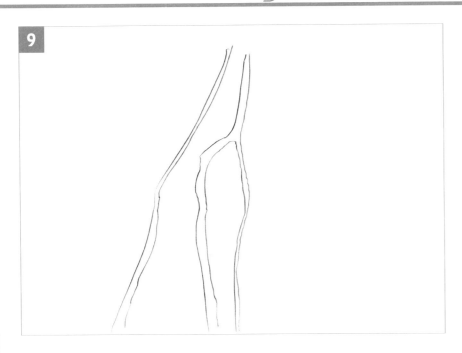

10

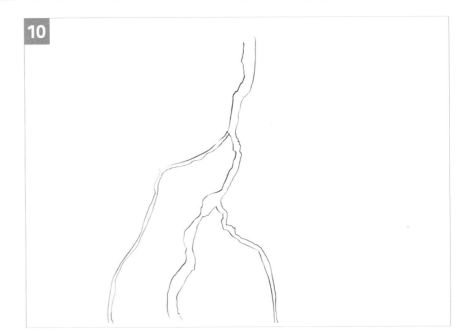

11

如果落雷的分叉部位在一瞬間全
部消失，會失去趣味性，可適度
保留分岔部分以表現落雷的印象。

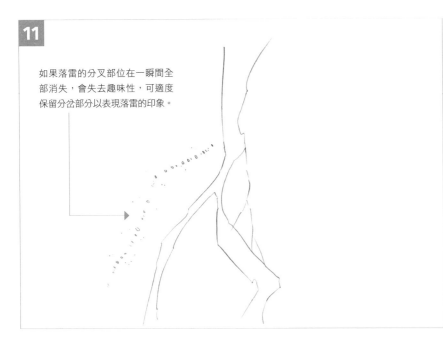

12

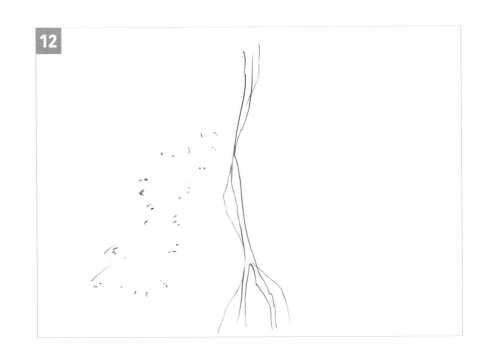

落雷輪廓的變化

以下是落雷輪廓的變化，其實本身的輪廓沒有太明顯的改變。使用大量直線來描繪落雷時，其表現形式
充滿動畫的風格；若使用曲線等描繪出晃動的外觀，落雷的外觀會更為豐富，充滿真實感。實際的外觀
較接近於 **B** 或 **C**。

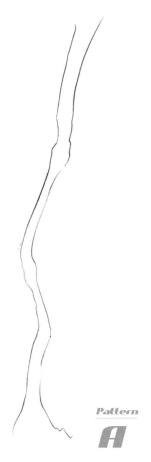

Pattern

A

最簡單的輪廓。

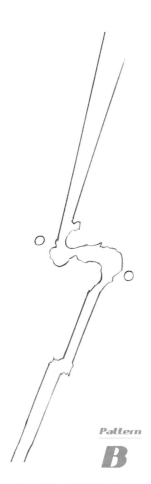

Pattern

B

用直尺畫出直線，再用手直接畫出曲
線，加強外觀印象。

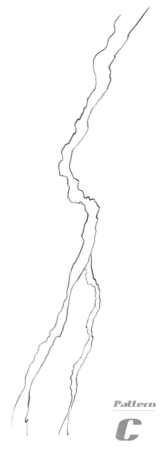

Pattern

C

落雷分岔為兩邊，較具真實感的表
現。經過攝影後製後，看起來跟真實
的落雷沒兩樣。

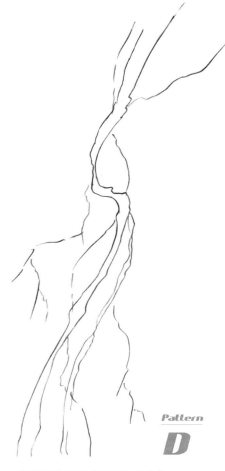

Pattern

D

將線條畫得最細的落雷輪廓，還畫出
放電等細節。

從側面檢視一般光束的動態，我將在下一頁詳細解說圖 **1** 發射瞬間的畫面。因為是典型的光束，光束線條呈直線橫向延伸，在描繪時可以改變中段光束的粗細，以加強真實感。

Ozawa's Comments

發射光束的變化性

由於先累積能量後再發出光束是一般的動畫表現，作畫時大多會改變累積部位的外觀表現。當發射光束後，基本上只會變成橫向的直線，累積部位可像是 **A**、**B** 這種較為華麗的動態，或像是 **C** 以簡單的圓形來表現。

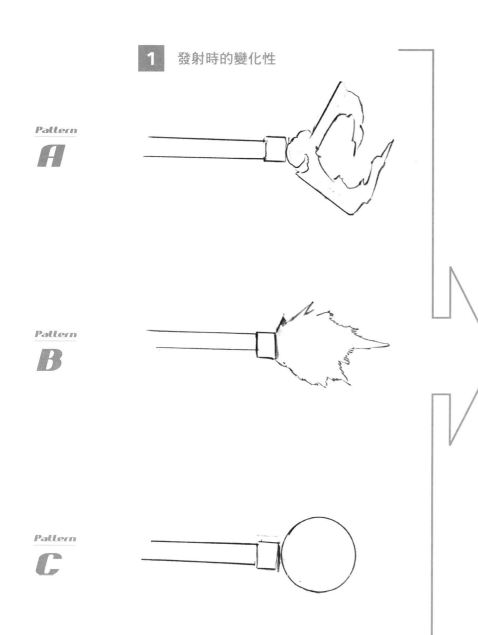

1 發射時的變化性

Pattern
A

Pattern
B

Pattern
C

2 光束在此階段呈直線延伸

123

1

2

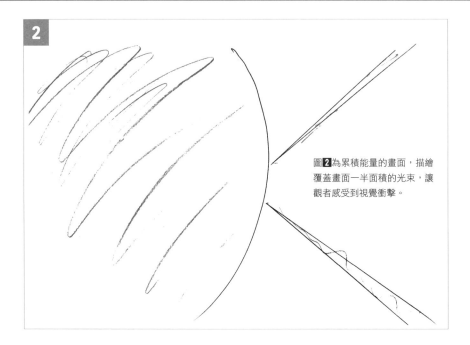

圖**2**為累積能量的畫面,描繪覆蓋畫面一半面積的光束,讓觀者感受到視覺衝擊。

5

6

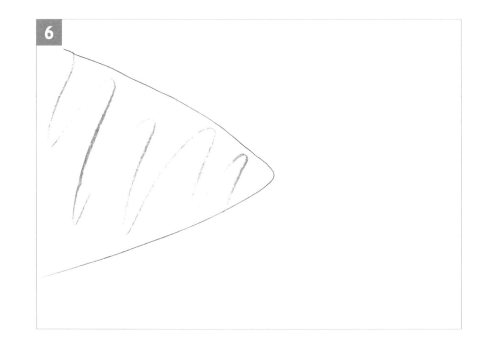

3

在圖 **3** 突然畫出與發射方向相反的光束，加強視覺衝擊。因為只是用來加強視覺衝擊，這裡僅以單格呈現。

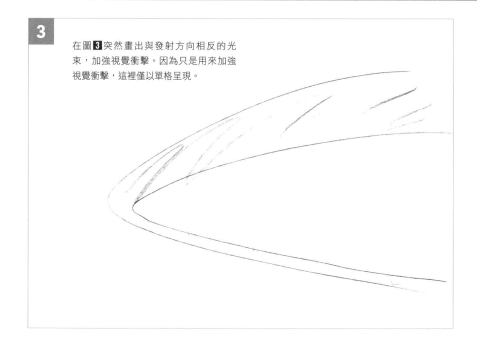

4

畫出光環以表現光束的圓形外形。

光環

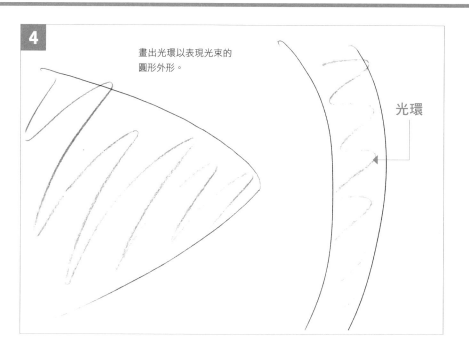

7

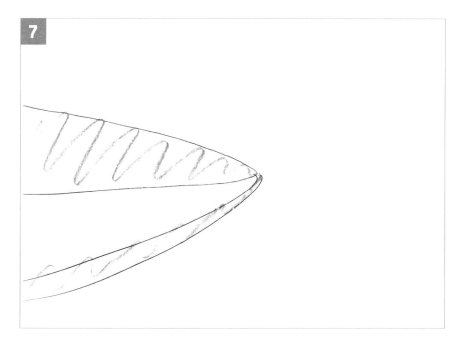

8

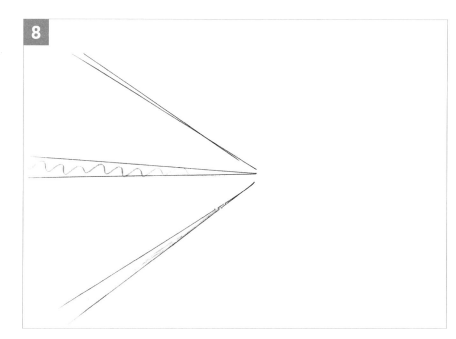

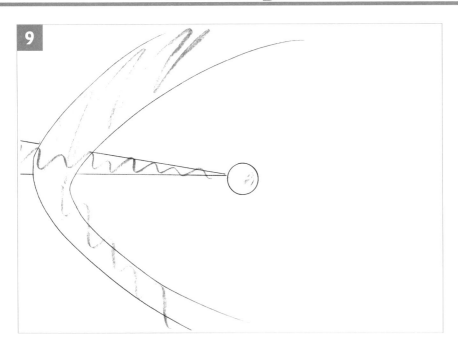

此光束有別於P122的一般光束，是為了加強觀者的視覺衝擊，因此要大膽地畫出光束的外形。畫出大面積的距離光束，在發射光束的瞬間覆蓋畫面一半的範圍。此外，還要畫出與發射方向不同的光束，進一步加強視覺衝擊。此光束是由我尊敬的動畫師繪製而成，我還會用格放的方式研究畫面（笑）。

Ozawa's Comments

閃光的表現方法 ❶

以下是閃光表現方法的變化。下面是用T光所表現的閃光，上面是用筆刷所表現的閃光，通常在遠處發射飛彈或砲擊等場景會用到這兩種特效。此外，要在槍或劍前端呈現發光的場合，也會用到閃光特效。閃光看起來像是相機鏡頭的耀光。

筆刷閃光

透過筆刷處理描繪而成的閃光。會依據作品的世界觀區分使用。

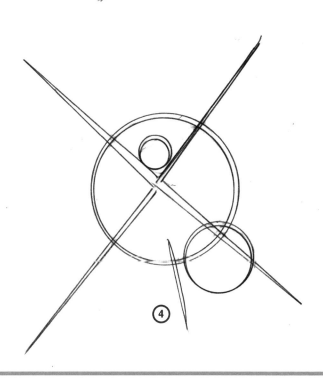

T光閃光

呈現T光閃光逐漸變大並旋轉的狀態，視覺性更佳。

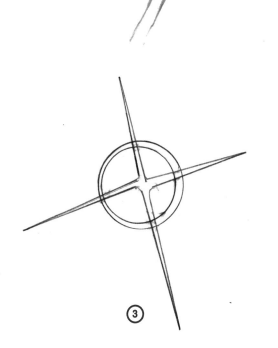

① ② ③ ④

1

發射光束的瞬間覆蓋一半的畫面，產生視覺衝擊，同時傳達發射光束的方向。

光束的方向 ←

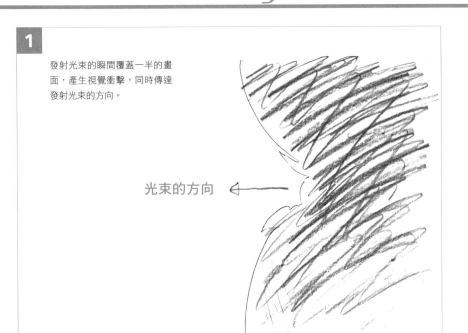

2

下一張原畫的光束變細，呈現差異性，這樣就可以帶來視覺衝擊。

5

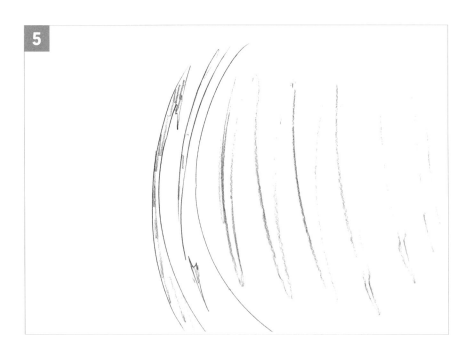

6

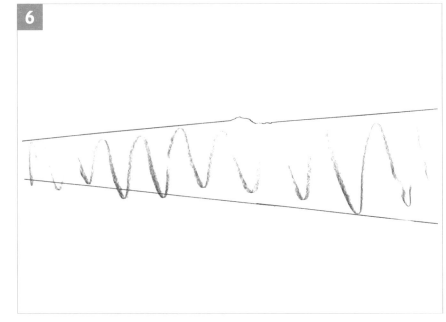

3

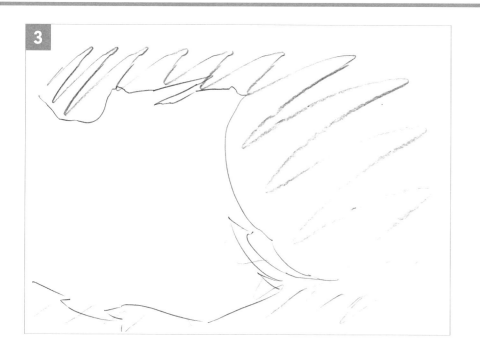

4

接下來大膽地畫出圖形化光束，
增加畫面的華麗感。不過，在描
繪時要注意到光束依照行進方向
慢慢變細等光束的方向性。

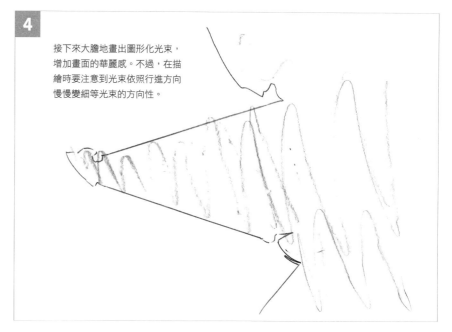

7

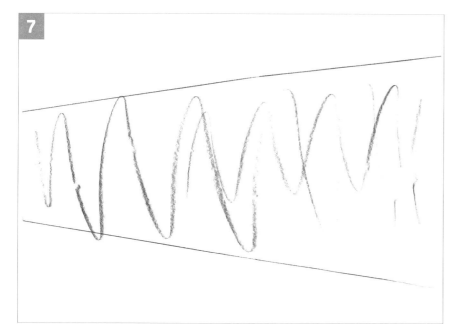

8

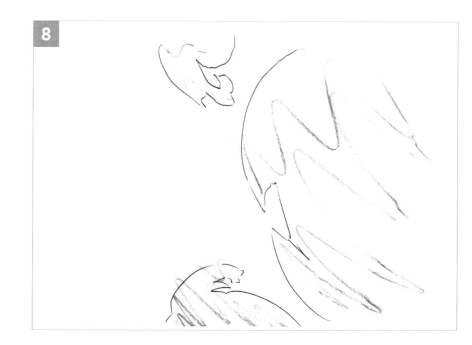

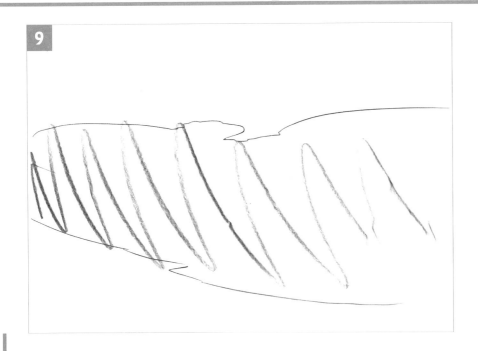

這是圖形化的光束。兼顧視覺衝擊與畫面可看性，重點在於大膽地畫出圖形化光束，但要留意光束的行進方向。基本上會在光束的行進區域畫出較細的外形，在另一側畫出較粗的外形，在完全不同外形的影格之間插入單格。此光束雖然跟 P124 的光束不同，但我是參考自己尊敬的動畫師所繪製的光束，加以繪製而成。

Ozawa's Comments

閃光的表現方法❷

上排為爆炸前或砲彈命中時所產生的閃光。我在負責作畫的作品《劇場版 幼女戰記》中曾使用此特效，在12格之間（0.5秒間）配置大量的十字閃光，錯開閃光出現時機並呈現亮光，將特效用在一瞬間爆炸的畫面。下排為衝擊格，也稱為白格、黑格，但直接使用白格或黑格會造成視覺上的問題，因此在黑背景中使用T光來加入閃光。可在發生大型爆炸前的瞬間加入閃光。

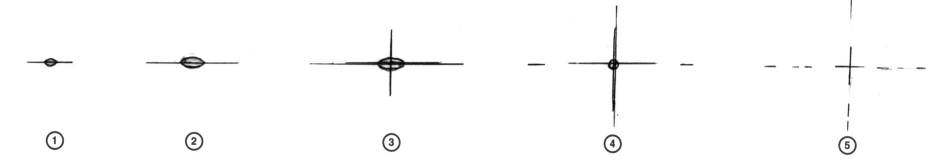

衝擊格

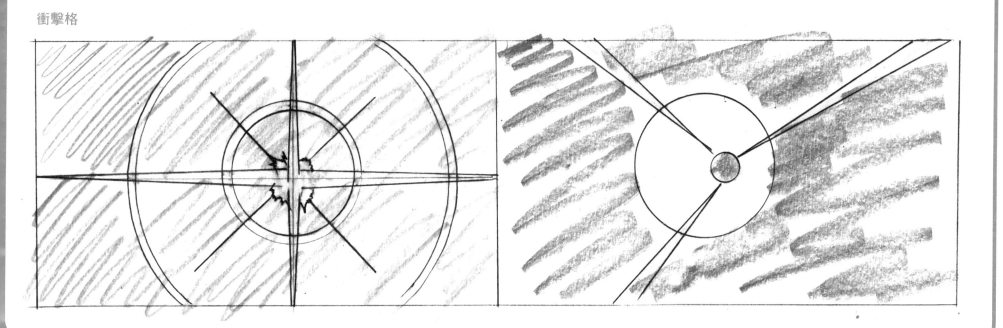

1

防護罩

2

防護罩

5

光束被防護罩彈開後呈放射狀飛散，改變飛散光束的粗細或方向能營造臨場感。

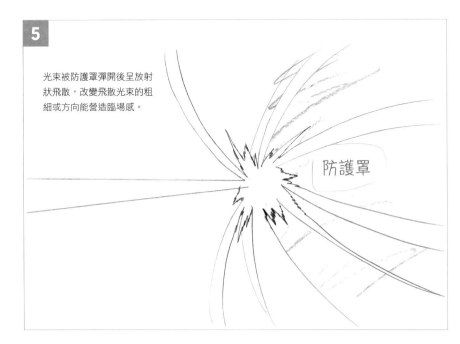

防護罩

6

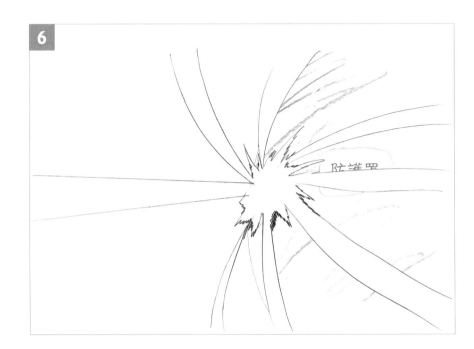

防護罩

3

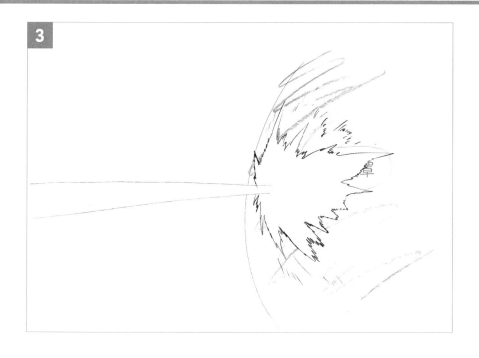

4

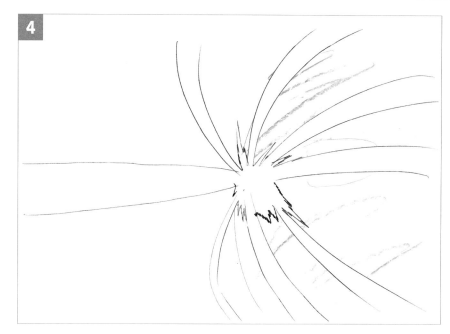

133

被防護罩彈開的光束表現。圖**1**的紅色部分為防
護罩，圖**4**～**6**為一拍一中穿插數張動畫，呈現
光束被彈開的狀態。講個題外話，聽說大森英敏
老師※在淋浴時，看到水花被肌膚彈開，便想出
了這個特效表現（笑）。

Ozawa's Comments

※大森英敏 動畫師、導演。代表作有《重戰機》、《機動戰士鋼彈 逆襲的夏亞》、《高爾夫小子》等。

1

2

5

6

這是聚光的場景。在發出光束或施展魔法時經常使用這類特效。在《宇宙戰艦大和號》等作品中，擊發波動砲等大型武器時，可以花多點時間來表現；但人在施展魔法時，就可以運用聚光特效。我使用直尺畫出朝向中心的線條，以一拍二的節奏畫出6～10張左右原畫，接著以圖**2**的方式反覆線條相連的畫面，看起來更具真實感。

Ozawa's Comments

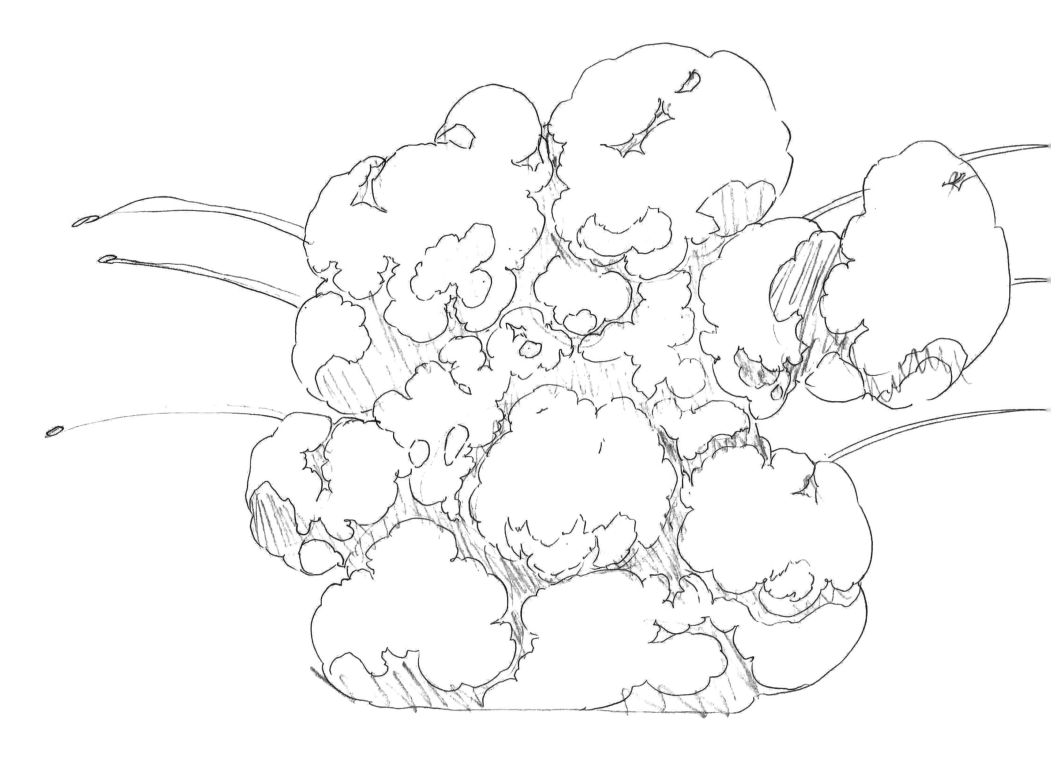

Chapter 5

爆炸

在爆炸特效的章節中，要介紹作者擅長的
爆炸表現及砲擊特效，並解說戰場動畫中
所必備的煙霧表現，讀者可多加參考。

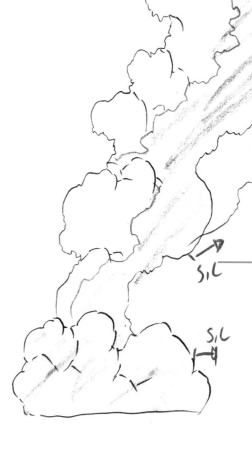

Explosion

1

描繪地面的爆炸。圖**1**為爆炸的T光,從圖**4**開始產生煙霧,慢慢地呈現**4**、**5**的動態,看起來更有爆炸的臨場感。從圖**4**開始為爆炸的主原畫,要讓圖**3**之前的光線比圖**4**的爆炸更小。此外,要在閃光部分加入白格,製作增加色數與線條的爆炸特效,能用於劇場版動畫等作品。這是在特攝片中常見的化學燃料爆炸。不過,在動畫的領域中,比起寫實的燃燒外觀,反而更著重於華麗具有視覺衝擊的效果,因此常常需要使用這類型的爆炸特效。變換黃色、橘色、紅色等顏色,呈現溫度變化,藍色部分為黑煙。當色數變多後會難以定位線條,因為在下一格很容易發生線條偏移的情況,要特別注意。

Ozawa's Comments

2

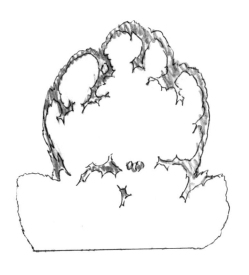

3

描繪爆炸的煙霧呈數個大面積
聚集，放射狀擴散。這時候要
描繪內部煙霧往下方迂迴的狀
態，使之看起來更像是爆煙，
並且留意溫度變化，畫出溫度
較高（明亮）的聚集部位，以
及溫度較低（暗色）的外側。

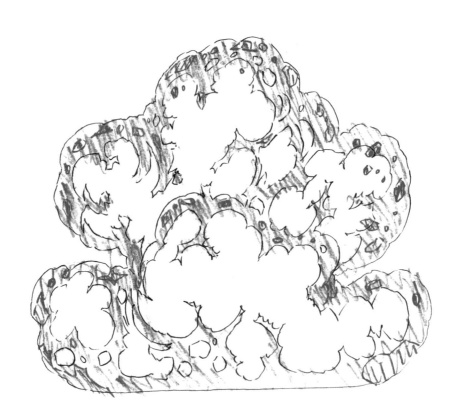

4

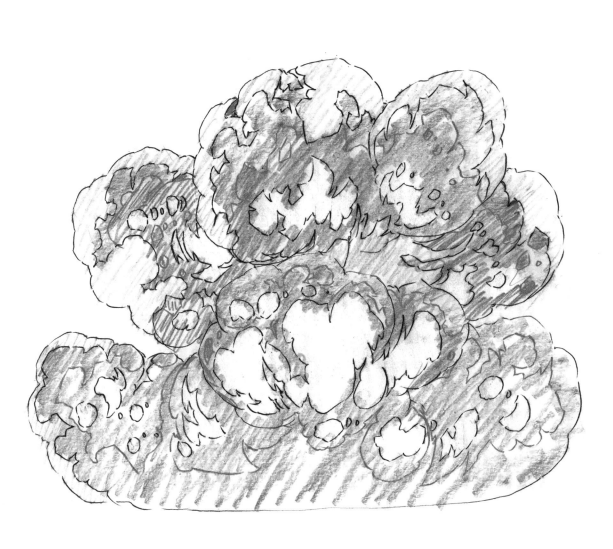

5

6

描繪爆炸慢慢地往左右擴散並一
邊上升的狀態。這時候上面的大
面積聚集部分會逐漸變大。此
外，下方的煙霧也會往左右擴
散。別忘了描繪煙霧往下方迂迴
的景象。

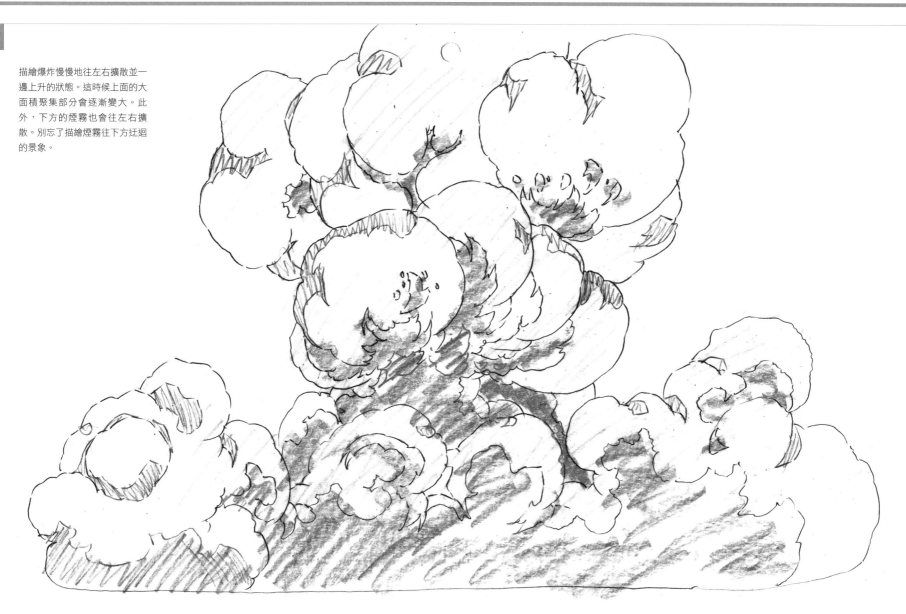

1

2

5

此爆炸有別於先前的科學燃料爆炸，是以爆炸火焰與碎片為主的爆炸。從T光接續煙霧，營造碎片飛散的狀態。描繪碎片飛散時夾帶煙霧的景象，碎片因重力逐漸落下。有關於碎片的細節表現，可參考P153或P183的解說。

Ozawa's Comments

3

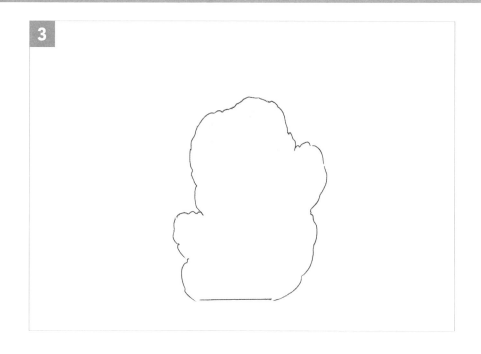

4

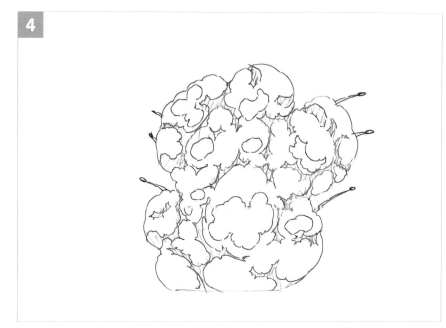

從爆炸中飛散的碎片又被稱為章魚腳。首先描繪碎片，再畫出夾帶碎片的煙霧。由於碎片因重力而落下，要描繪碎片呈拋物線往外側飛落的景象。

Column

爆炸的變化

以下光構成的爆炸閃光，無論是什麼樣的外形，看起來都相當逼真。然而，比起之後的爆炸效果，要注意避免讓爆炸的輪廓過大。**A** 為一般的閃光，**B** 為略帶變形的外觀，**C** 為明顯變形的動畫風格爆炸，**D** 是用於喜劇類作品的爆炸特效。

Pattern A

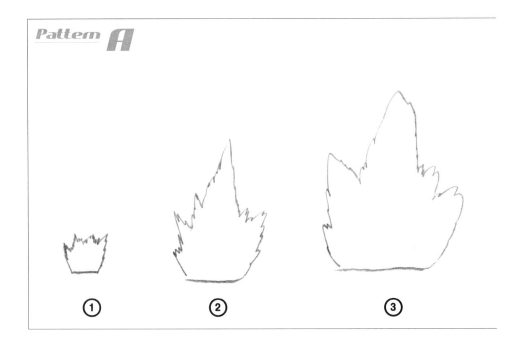

① ② ③

Pattern B

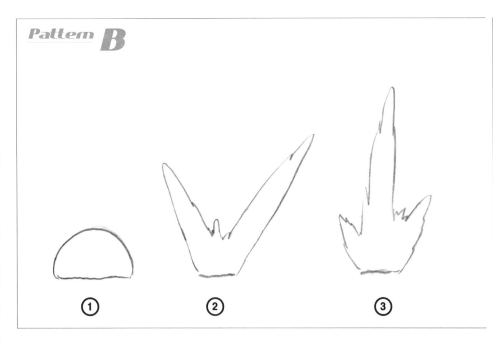

① ② ③

Pattern C

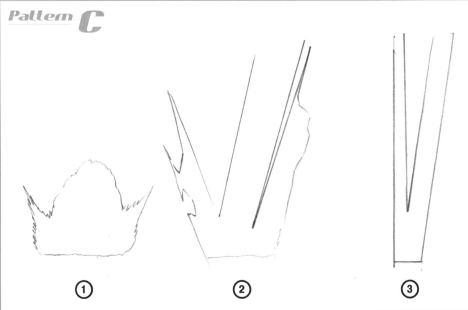

① ② ③

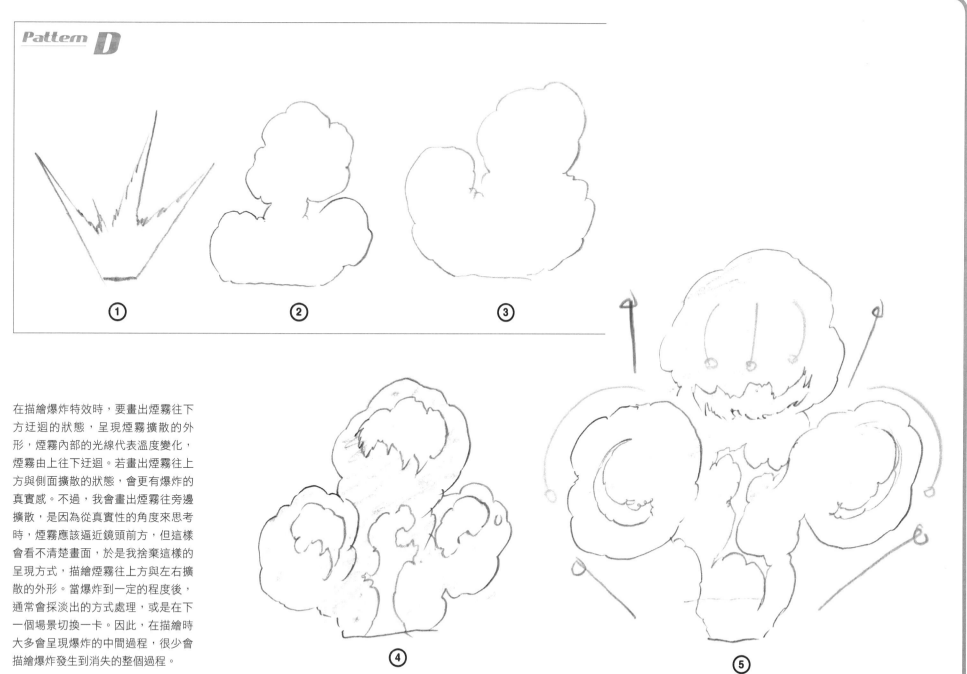

在描繪爆炸特效時，要畫出煙霧往下方迂迴的狀態，呈現煙霧擴散的外形，煙霧內部的光線代表溫度變化，煙霧由上往下迂迴。若畫出煙霧往上方與側面擴散的狀態，會更有爆炸的真實感。不過，我會畫出煙霧往旁邊擴散，是因為從真實性的角度來思考時，煙霧應該逼近鏡頭前方，但這樣會看不清楚畫面，於是我捨棄這樣的呈現方式，描繪煙霧往上方與左右擴散的外形。當爆炸到一定的程度後，通常會採淡出的方式處理，或是在下一個場景切換一卡。因此，在描繪時大多會呈現爆炸的中間過程，很少會描繪爆炸發生到消失的整個過程。

1

華麗爆炸特效無法用在逼真風格的作品，僅限於特定作品。70～80年代的機器人動畫經常使用這類表現，近年來則是華麗詼諧的作品較常使用。繪製華麗的爆炸時要著重於輪廓，感覺像是在轉動圓形的T光。在描繪爆炸的輪廓時，端看個人的直覺，重點是畫出華麗擴散的圓形爆炸。

Ozawa's Comments

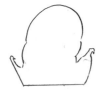

2

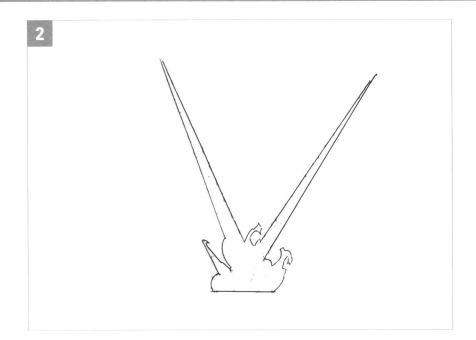

5

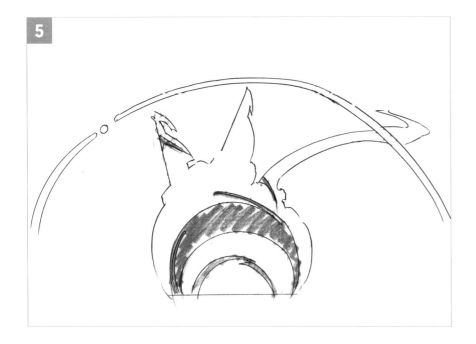

6

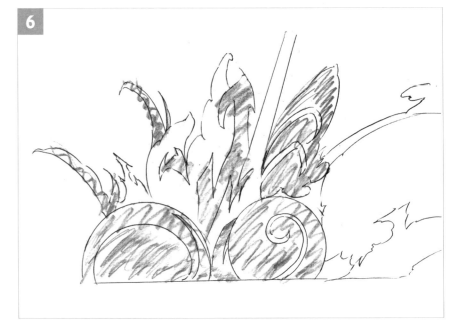

3

4

盡可能畫出華麗的爆炸輪廓，這樣才能加強視覺衝擊。就像是打雷的外形，描繪線條時要交互畫出直線與曲線，變形的感覺更為強烈。

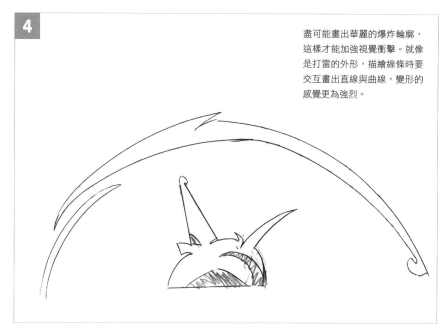

7

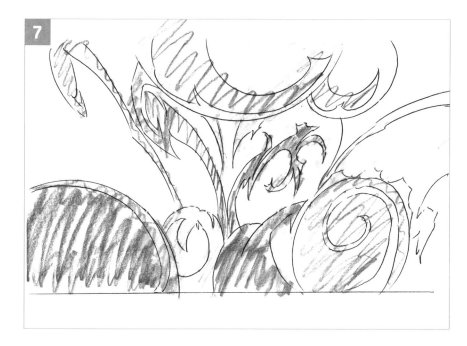

8

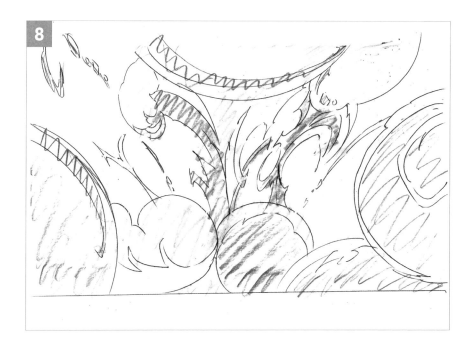

1 白T光

先用白T光描繪爆炸的閃光。

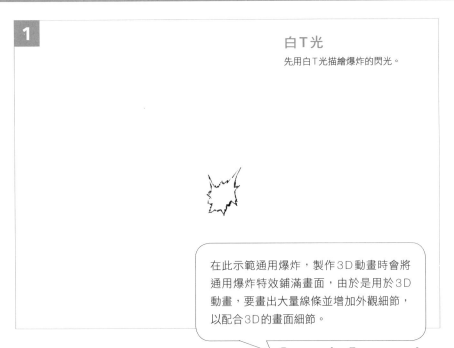

在此示範通用爆炸，製作3D動畫時會將通用爆炸特效鋪滿畫面，由於是用於3D動畫，要畫出大量線條並增加外觀細節，以配合3D的畫面細節。

Ozawa's Comments

2 白黃T光

接著以白黃T光表現擴散的爆炸。

5

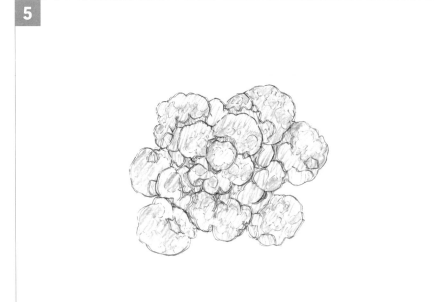

6

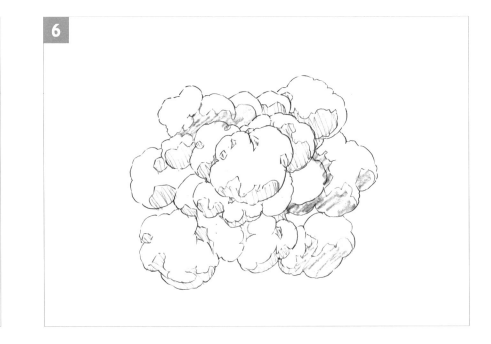

3

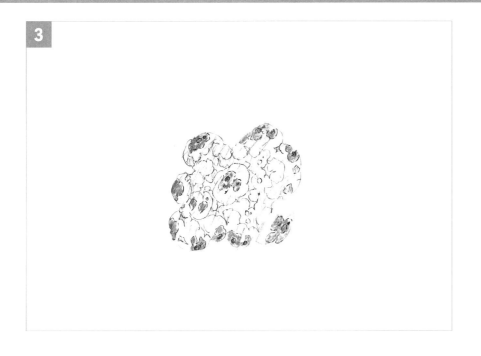

4

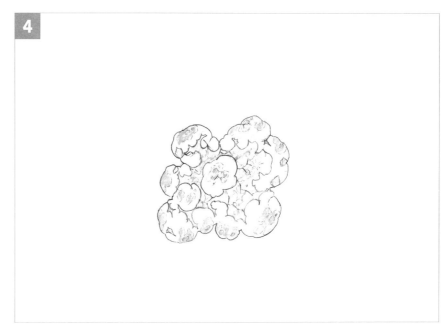

因疊化而產生的外觀表現

右邊是使用疊化（OL）的爆炸表現方法，介紹疊化黑煙與火焰2種題材的範例。火焰①與黑煙①、火焰②與黑煙②的外形一致。運用疊化後，從火焰①到黑煙①一邊製造疊化一邊推進，擴大爆炸規模，再運用疊化讓爆炸變成黑煙②。其他像是從火焰①推進到火焰②後，再運用疊化變成黑煙②等，描繪相同外形的不同表現，就可以運用疊化呈現各式各樣的變化。此外，用實線描繪火焰中的T光部分，這樣就只有該部分殘留在下一張原畫，或是改變火焰內部T光的發光方式，擴大爆炸的通用性。

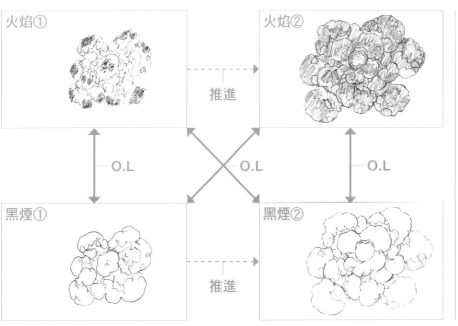

火焰① → 推進 → 火焰②

O.L　O.L　O.L

黑煙① → 推進 → 黑煙②

疊化的範例

右圖為運用疊化從火焰變成黑煙的範例。首先是火焰原畫，逐漸將相同外形的黑煙加以疊化，這樣就能保持相同的外形，讓火焰變成黑煙。因此，即使沒有插入中割也能表現爆炸火焰的變化。

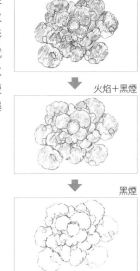

火焰

↓

火焰＋黑煙

↓

黑煙

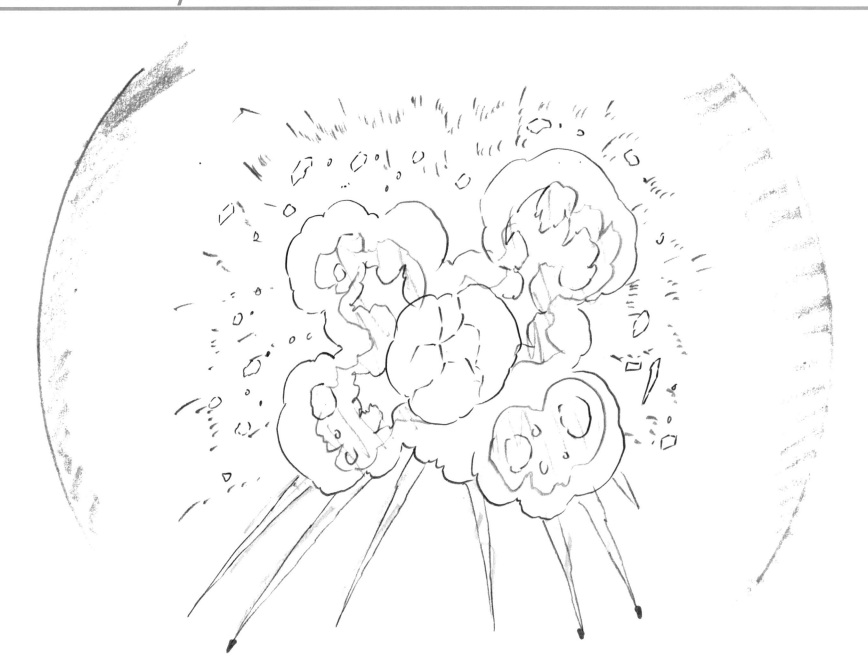

爆炸的附屬物

爆炸的附屬物有好幾種，最具代表性的是煙霧伴隨著稱為「章魚腳」的碎片等物體飛散，由於有時候碎片會帶有火花，可以用T光讓前端發光。此外，隨機覆蓋透明的爆炸風壓表現，能強調爆炸的氣勢。斜向拿著鉛筆俐落地描繪，可以加強真實感。水面爆炸也是一樣，有時候會用透明素材描繪蒸氣環。

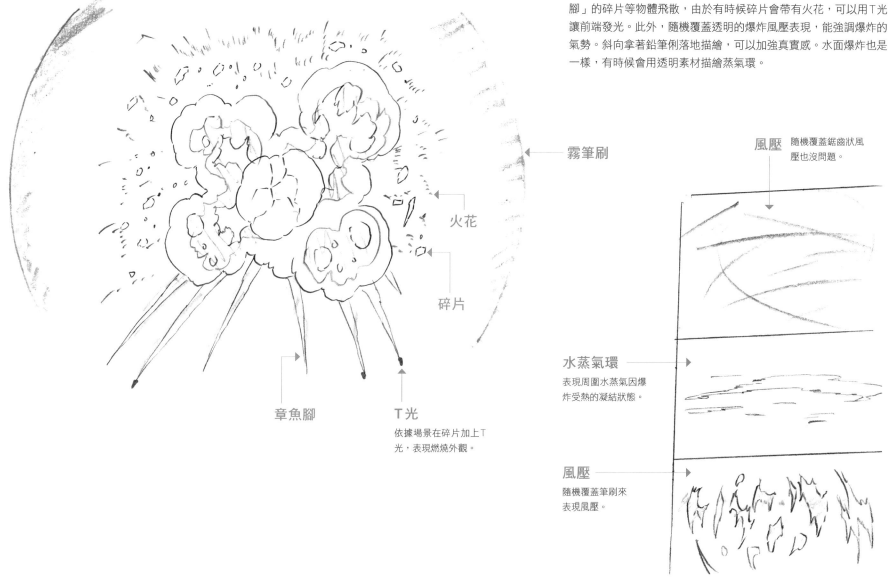

霧筆刷

火花

碎片

章魚腳

T光
依據場景在碎片加上T光，表現燃燒外觀。

風壓　隨機覆蓋鋸齒狀風壓也沒問題。

水蒸氣環
表現周圍水蒸氣因爆炸受熱的凝結狀態。

風壓
隨機覆蓋筆刷來表現風壓。

1

2

5

橫向線條的面積會隨著爆炸規
模的擴大而變大，畫出鋸齒狀
線條以表現爆炸的不規則動態。

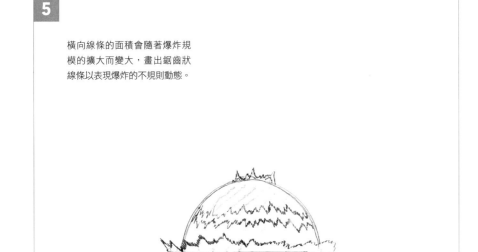

6

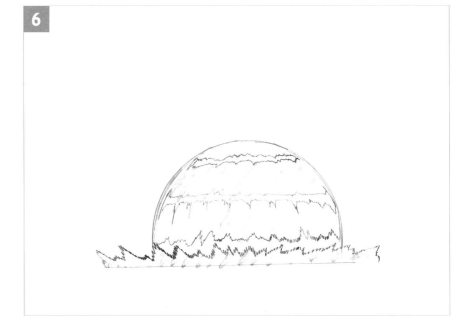

3

4

這是一般的圓頂形爆炸，圓頂逼近畫面前方，加入橫向線條一邊由上往下推進，一邊擴大爆炸，看起來會更像是巨大的爆炸。運用簡單的表現形式，再加入衝擊波、筆刷、白T光等效果。

Ozawa's Comments

1

2

5

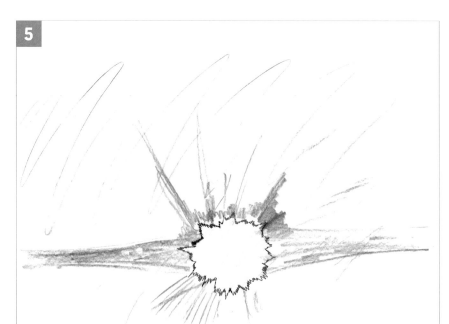

6

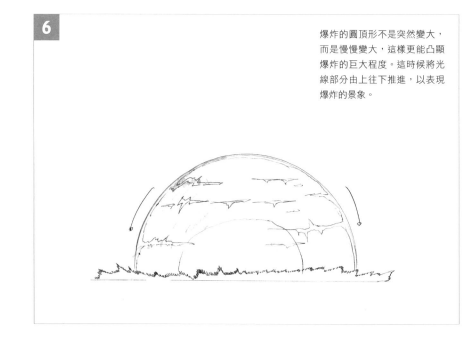

爆炸的圓頂形不是突然變大，而是慢慢變大，這樣更能凸顯爆炸的巨大程度。這時候將光線部分由上往下推進，以表現爆炸的景象。

3

以閃光詮釋開始爆炸的景象後，再描繪小規模爆炸，預留累積爆炸能量的時間。之後在圖 **4** 加入大型閃光，呈現即將產生大型爆炸的狀態。

擴大為圓頂形的爆炸特效，在圖 **4**、**5** 加入衝擊格，呈現產生閃光後轟隆爆炸的景象。由於早期的Ｔ光為帶有波動的自然光，畫面得以帶出效果；但現在光靠軟體所加入的白Ｔ光無法帶出效果。可用筆刷一邊加入衝擊波，讓紅色光線（爆炸）由上往下推進，再逐漸地擴大爆炸規模。

Ozawa's Comments

4

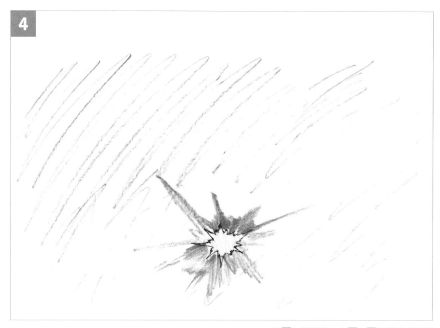

圖 **4** 為衝擊格，在 **1**～**3** 的開始產生爆炸及 **6** 的大型爆炸之間插入衝擊格後，可加強爆炸的視覺印象。在爆炸的中心部分加上Ｔ光，並於周圍以筆刷描繪閃光，用黑色描繪背景。

1

這是外形較簡單的核爆炸。圖**1**～**2**為閃光與
紅色火焰慢慢地擴散並上升的狀態,在圖**3**用
疊化或淡入技法逐漸呈現黑煙。在描繪火焰或
煙霧時要依照基本原則,想像由上至下被捲入
的感覺,接著加上核爆炸環或核爆炸傘,看起
來會更為逼真。要依照爆炸的圓形形狀來描繪。

Ozawa's Comments

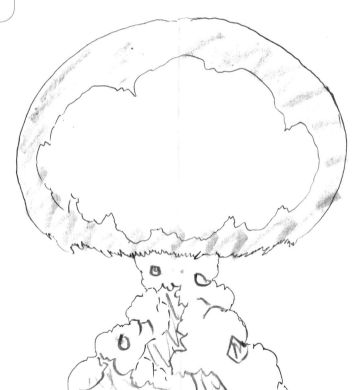

2

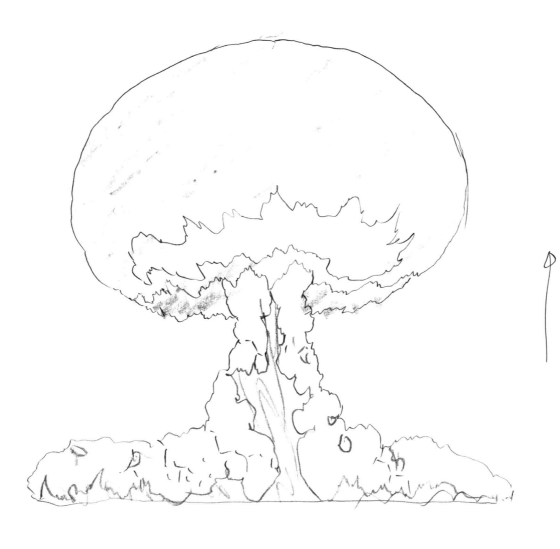

描繪爆炸的煙霧逐漸擴大,並慢慢上升的景象,這樣就能表現大規模的爆炸。同時地面附近的煙霧也往左右擴散。

3

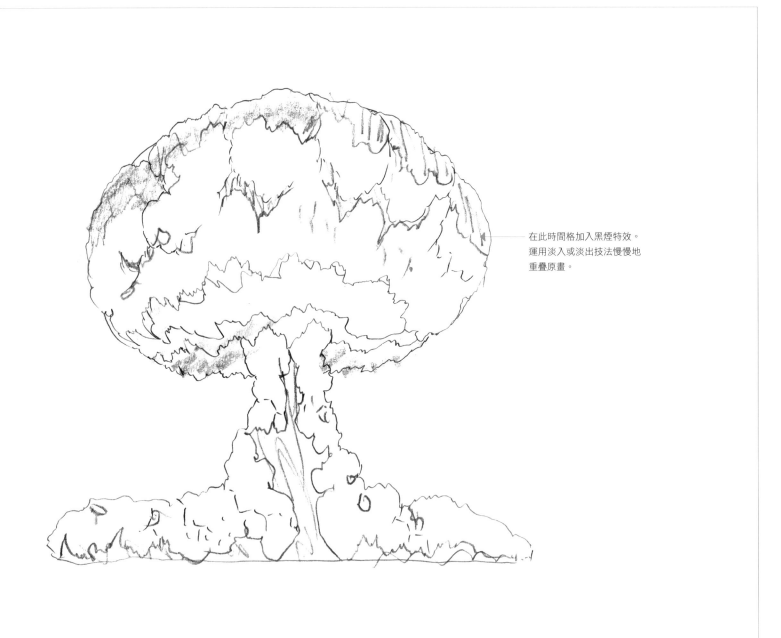

在此時間格加入黑煙特效。
運用淡入或淡出技法慢慢地
重疊原畫。

在爆炸的最終階段，在爆炸上側描繪爆炸傘，在大型爆炸火焰部分描繪爆炸環。附帶一提，爆炸環或爆炸傘是因爆炸周圍的水蒸氣受熱凝結所產生的現象。

重疊的部分

右邊為圖 **3** 黑煙的重疊部分，以及圖 **4** 爆炸傘、爆炸環的重疊方式。要注意的地方是圖 **3** 黑煙與下方爆炸的上側外形相同。在描繪圖 **4** 的爆炸傘、爆炸環時，也要依照下方爆炸的大小，別忘了在內側區域加上陰影。

3 +

4 +

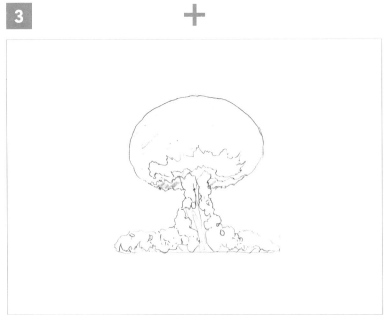

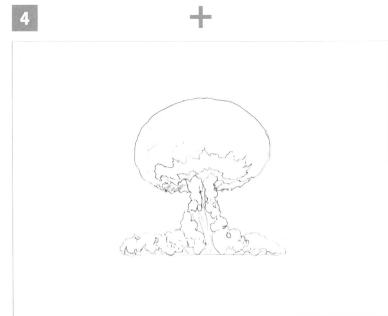

通用的爆炸表現

在此介紹經常用於戰鬥場景的通用爆炸變化。在畫面配置大量的爆炸特效後，能增添畫面的豐富性。

新月形爆炸

新月形狀的爆炸。在宇宙戰鬥的場景中經常見到類似的爆炸特效，因為這類型的通用爆炸特效適用於多數場景，在剛開始的階段可事先製作幾個，並自行儲存管理，以便未來隨時運用。

① ② ③

圓爆炸

這是被稱為圓爆炸的通用爆炸。火焰在其中旋轉並逐漸消失的形式，通常用於劇場版動畫。在實拍電影中不太可能看到這類特效，這是比較偏向動畫的表現，大約從數十年前開始就有人運用這類特效表現。

① ②

③ ④ ⑤ ⑥

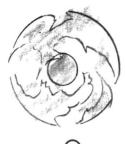
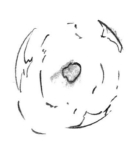

⑦ ⑧ ⑨ ⑩ ⑪

一般的煙霧特效。在內線之中描繪線條與陰影加以表現，由左至右滑動呈現畫面時會使用這類特效。常見的方式是用實線描繪內線（用來當作素描的輔助線），再以描色線的方式表現陰影。在最後加工的階段用不同的顏色描繪內線，能增加畫面的精密性。反之，若內線與陰影的顏色相同，煙霧會變得不顯眼，要特別留意。

Ozawa's Comments

有畫出內線

164

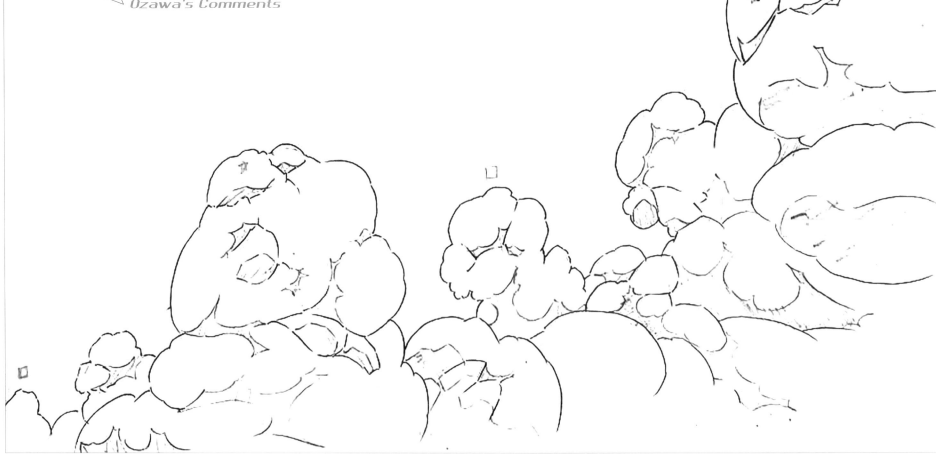

在此僅用陰影來表現煙霧。由於只有陰影，很適合表現讓內部煙霧轉動的動態。偏好煙霧滾滾動態的人通常會採這種描繪方式，不會用陰影或描色線的方式，而是以實線來描繪。從表現煙霧陰影的含意來看，我覺得這種畫法較為合適；但以動畫表現而言，大多還是會使用左頁的煙霧特效。

Ozawa's Comments

不畫內線

描繪煙霧外形的方式

首先畫出大小圓形，接著適度去除圓形重疊的部分，再描繪大面積的整體輪廓，最後加上具立體感的陰影便完成了。不要把陰影畫得太細，大膽而粗率地描繪，更能呈現精密性。由於在拍攝時會在畫面加上暈染效果，可以畫出清楚的煙霧輪廓。此外，平衡地配置大小圓形也很重要，若畫面只存在大圓形或小圓形，會變得過於規則化，看起來不像是自然物。由於煙霧屬於自然物，在描繪時必須要加入隨機性才行。

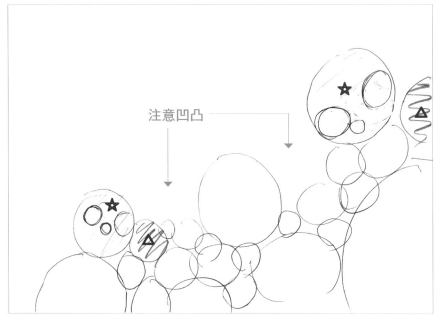

注意凹凸

先大致決定煙霧的位置，再填滿大小圓形，在大圓形中加入數個小圓形，巧妙地配置圓形讓整體呈現凹凸不平的外形。上色的煙霧部分（☆、△符號），代表希望將中割推進至此之意，這樣能讓負責中割的同仁更易於辨識煙霧的移動範圍，並且事先決定煙霧擴散到最大時，會位於哪個位置。只要在幾處重點部分加上符號就可以了。

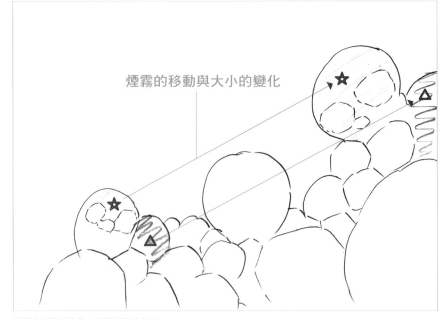

煙霧的移動與大小的變化

接著大致整理線條，調整煙霧的外形。

最後依照煙霧的圓形描繪陰影。描繪時要讓下方的煙霧
陰影面積變大。

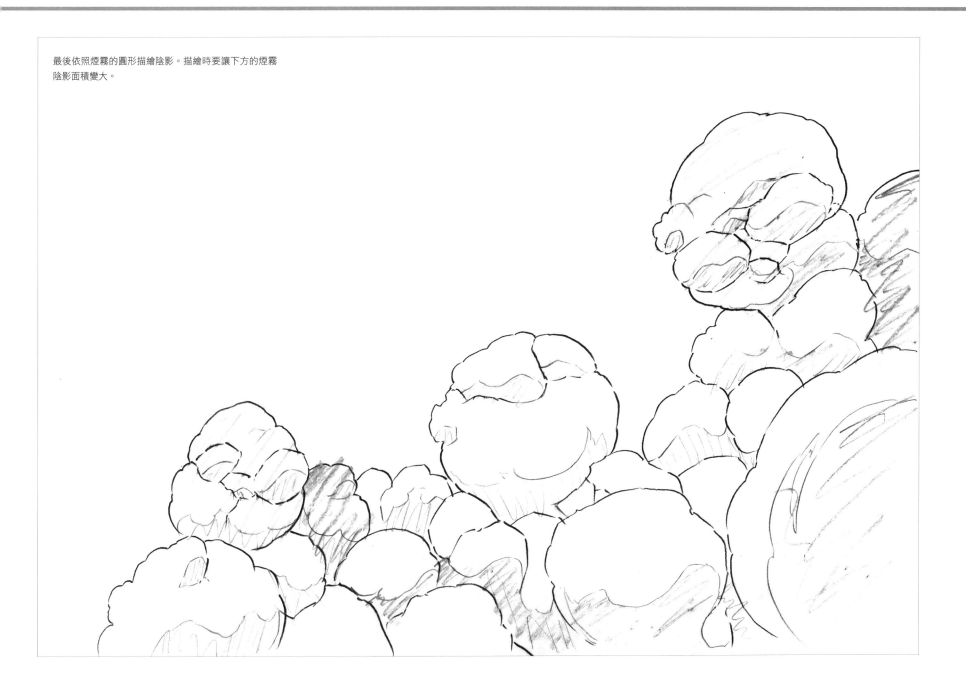

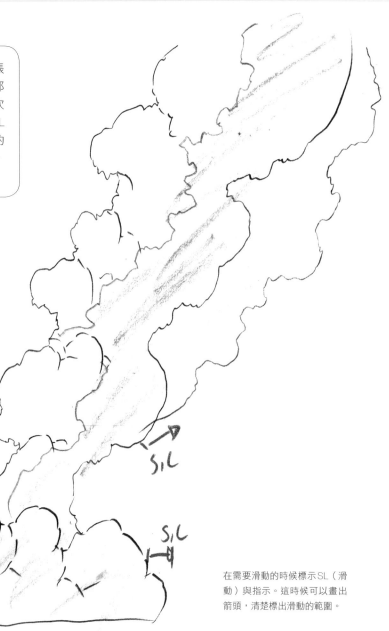

這是在戰場等場景升起的煙霧。我描繪這一張原畫，並以白色、藍色、黃色將煙霧分為3個部分，各自滑動3個部分後呈現煙霧升起後被風吹動的景象。在滑動的時候，我會在原畫標記SL（滑動），並註明需要滑動的範圍，這樣在拍攝的階段就能呈現完美的滑動。由於是通用的煙霧，可以事先製作數個加以組合。

Ozawa's Comments

在需要滑動的時候標示SL（滑動）與指示。這時候可以畫出箭頭，清楚標出滑動的範圍。

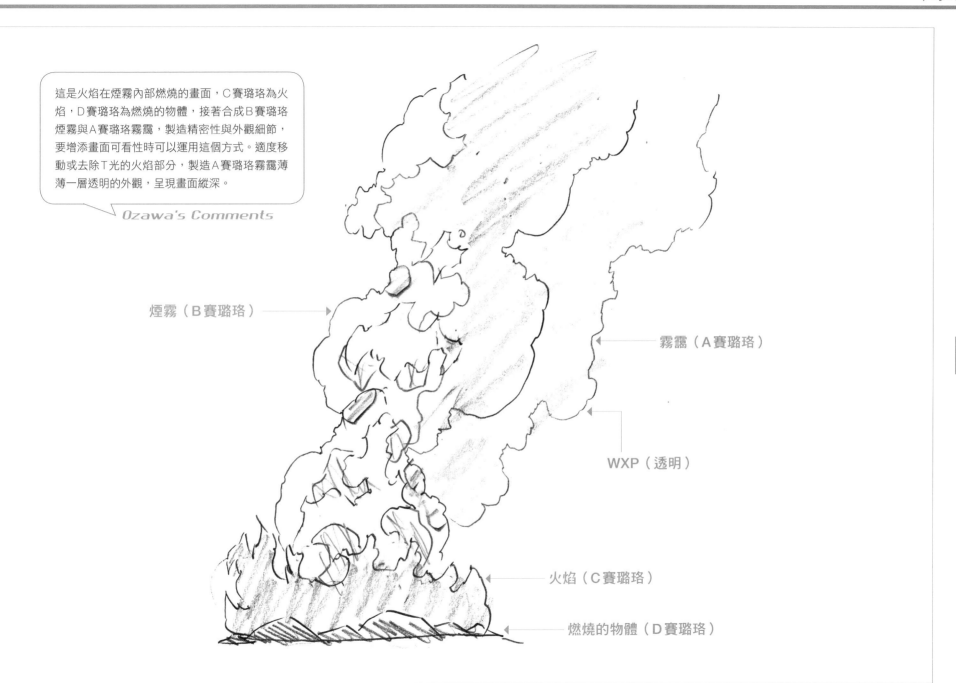

這是火焰在煙霧內部燃燒的畫面，C賽璐珞為火焰，D賽璐珞為燃燒的物體，接著合成B賽璐珞煙霧與A賽璐珞霧靄，製造精密性與外觀細節，要增添畫面可看性時可以運用這個方式。適度移動或去除T光的火焰部分，製造A賽璐珞霧靄薄薄一層透明的外觀，呈現畫面縱深。

Ozawa's Comments

煙霧（B賽璐珞）

霧靄（A賽璐珞）

WXP（透明）

火焰（C賽璐珞）

燃燒的物體（D賽璐珞）

1

2

5

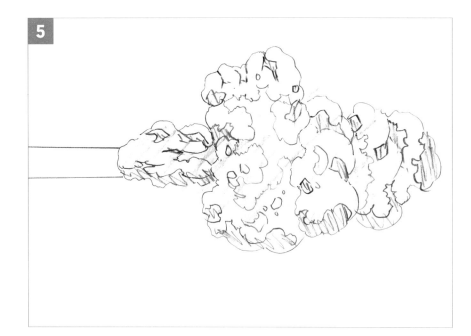

大砲所發出的砲擊。這是裝設於戰車或驅逐艦等小型船艦的大砲，因為是火藥式砲擊，要畫出大量的煙霧。一開始用Ｔ光來描繪閃光，砲擊後煙霧慢慢擴散，相對於砲擊方向，煙霧會與其他物體一同被捲入，周圍散發火粉（火花）。

Ozawa's Comments

3

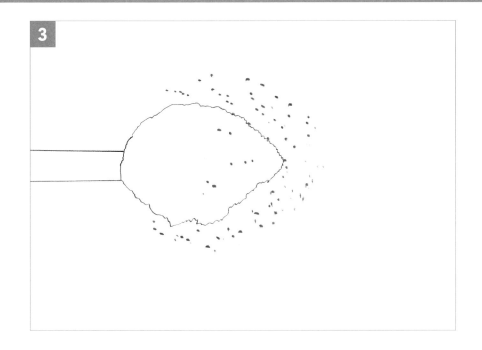

4

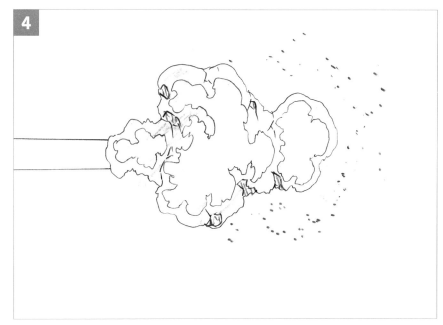

煙霧在圖**4**完全擴散。描繪重點是先從砲口
發出的煙霧較小，之後發出的煙霧較大，表
現出煙霧從砲管中被擠出的感覺。

1

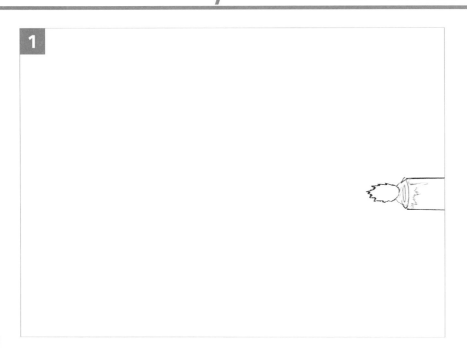

2

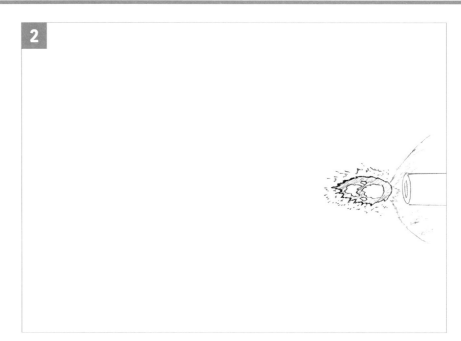

5

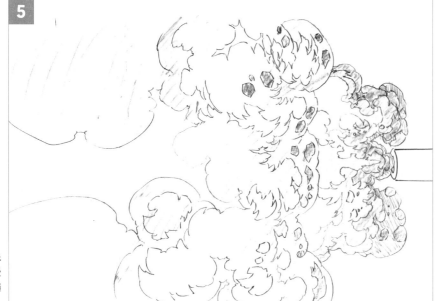

6

描繪煙霧在一開始先往前方噴發，之後受到風勢影響往後方擴散的畫面。

3

從砲管發出大型戰艦等主砲等
級的巨量爆炸火焰。砲擊有別
於圓頂爆炸,重點為描繪爆炸
火焰一鼓作氣擴散的狀態。

4

7

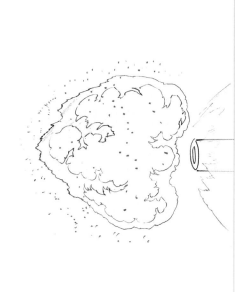

這是用於劇場版等大規模作品的砲擊特效。《艦
隊 Collection》中的大和號砲擊就屬於這種特
效,因此使用的頻率較低,除了我之外應該很少
有人會畫這種砲擊特效吧。如果要表現逼真的砲
擊特效,必須得準備白T光、白黃T光、橘色、
紅色、黑煙、黑煙陰影、白煙這些色數。如果是
口徑40公分以上的大砲,在砲擊時會冒出驚人
的煙霧,這時候幾乎都是以描繪全原畫的方式,
在最後的黑煙畫面才能依賴中割。

Ozawa's Comments

1

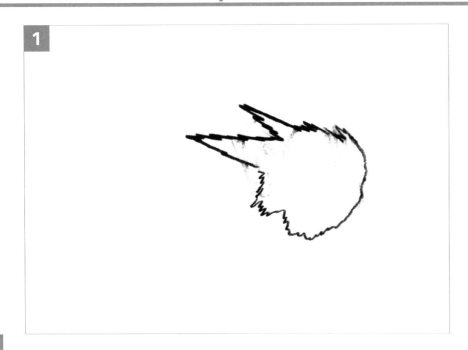

2

開槍時從槍口產生的槍焰。僅用黃色T光與藍色硝煙表現槍焰上層，外觀相當簡潔。僅用1格呈現T光，只有一瞬間顯現。觀察實際影像後，發現真的只有一瞬間會發光。在細描槍焰下層時，以筆刷火焰、黃色T光、藍色硝煙來表現，有時候可呈現硝煙從槍口往上升的狀態，這也是屬於動畫風格的表現。如果是真實的槍枝，硝煙並不會從槍口往上升。

Ozawa's Comments

1

火焰筆刷

硝煙

T光

3

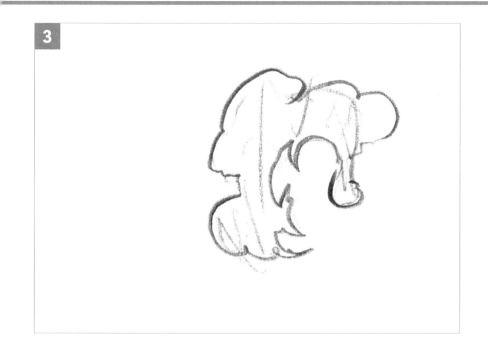

4

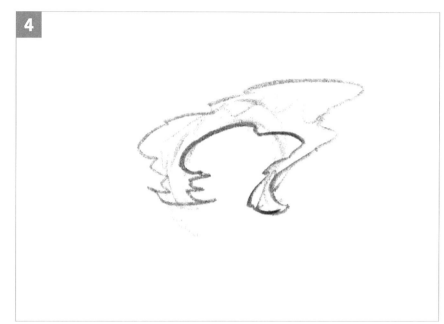

2

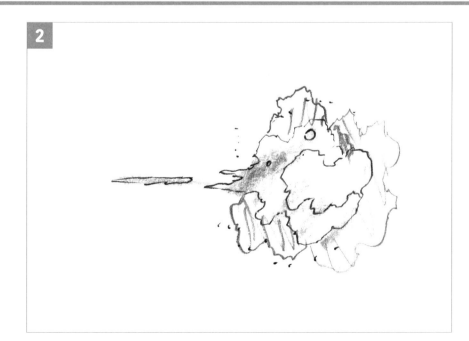

3

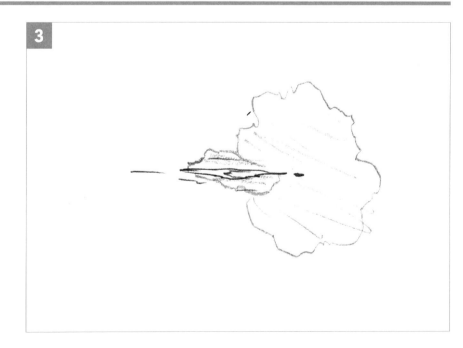

1

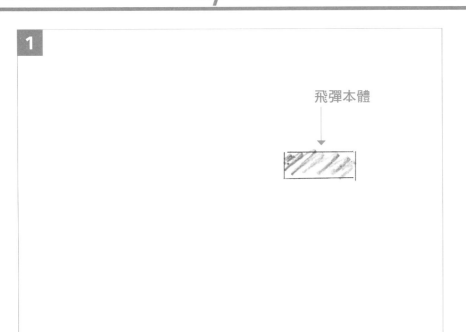

飛彈本體

2

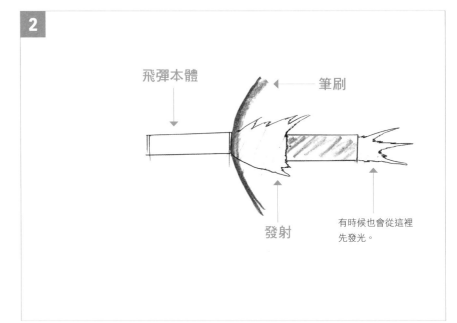

飛彈本體

筆刷

發射

有時候也會從這裡
先發光。

5

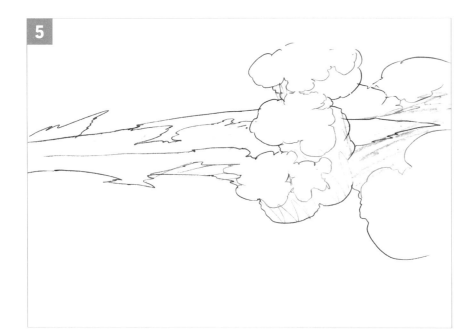

這是發射飛彈的場景。我在圖**1**描繪的是飛彈的
推進器，飛彈氣體與T光在一瞬間從推進器後方
噴出，當發射飛彈後，推進器會被噴射的T光或
煙霧遮蔽。呈現鋸齒狀的煙霧陰影，看起來會更
加逼真。

Ozawa's Comments

3

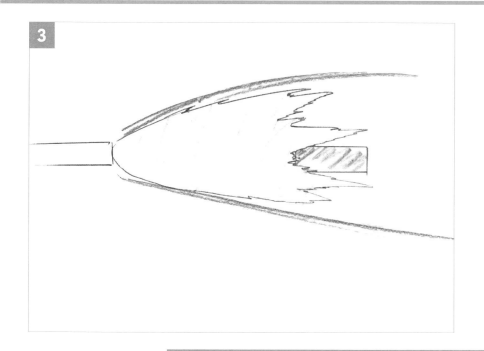

4

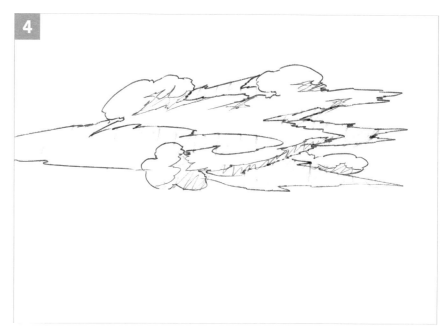

發射飛彈後

發射飛彈後，只要將煙霧往後方推進，飛彈看來就像是前進狀態。與其畫出長條煙霧，只要將數個煙霧塊往後方推進，就能呈現長條煙霧的感覺。隨機畫出數條噴射的光線外形即可。

Ozawa's Comments

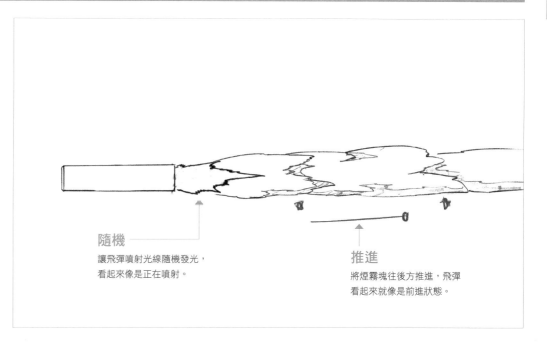

隨機
讓飛彈噴射光線隨機發光，
看起來像是正在噴射。

推進
將煙霧塊往後方推進，飛彈
看起來就像是前進狀態。

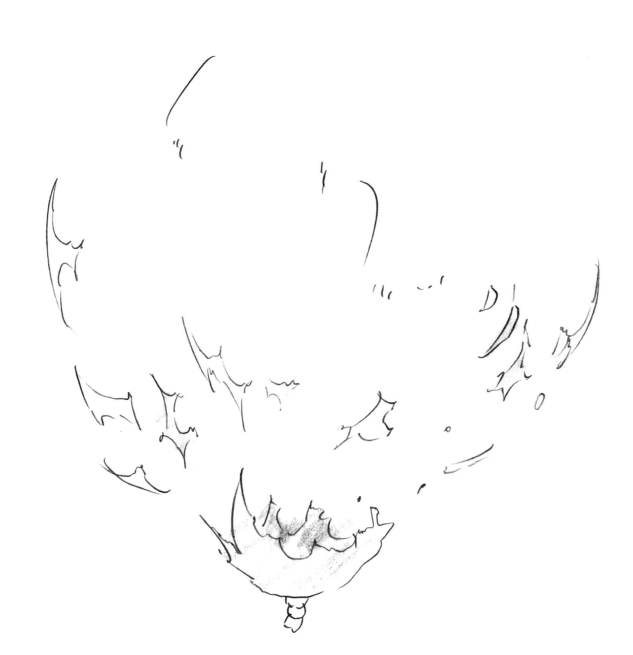

Chapter 6

其他

在此章節中，會解說不屬於之前章節範疇的特殊動畫效果。其中的破壞表現是動作類動畫的必備特效技巧。

Other

1

這是簡單的破壞表現方法。當某物體從地面飛出或是子彈命中的時候，會用到破壞特效。在描繪時要呈現中心隆起，製造碎片輪廓飛散並慢慢呈放射狀擴散的狀態。隨機配置小型碎片，營造碎片轉動的狀態，以配合大型碎片的動態，相當有破壞的臨場感。

Ozawa's Comments

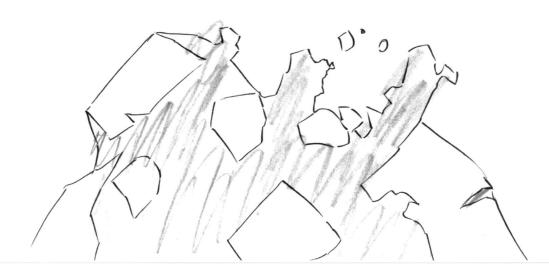

2

描繪快速造成破壞的瞬間，
陸地崩解後逐漸變成放射狀
破壞的景象。

地面遭受破壞，從後方往前方翻起的景象。這比較像是受到衝擊波破壞的狀態。有關於飛散的碎片畫法，請參考下頁的詳細解說。

Ozawa's Comments

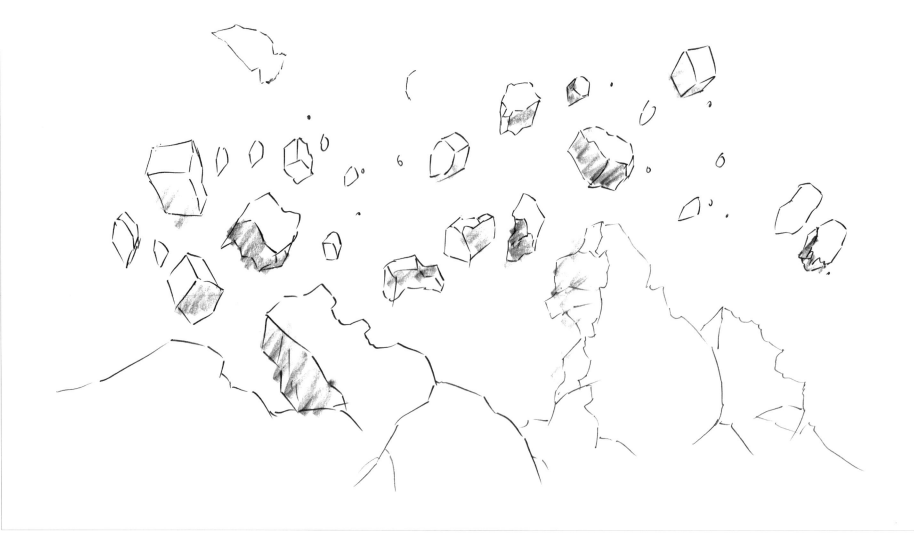

碎片的變化與畫法

這是爆炸時碎片飛散的畫法。如果是玻璃碎片,記得保持一定的厚度,接著在側邊等部位加入亮部,呈現旋轉動態,這樣會更有玻璃的真實感。要留意圓形或三角形記號處,在描繪時務必讓碎片呈一定方向旋轉。如果是金屬物體,也別忘了呈現物體的厚度。

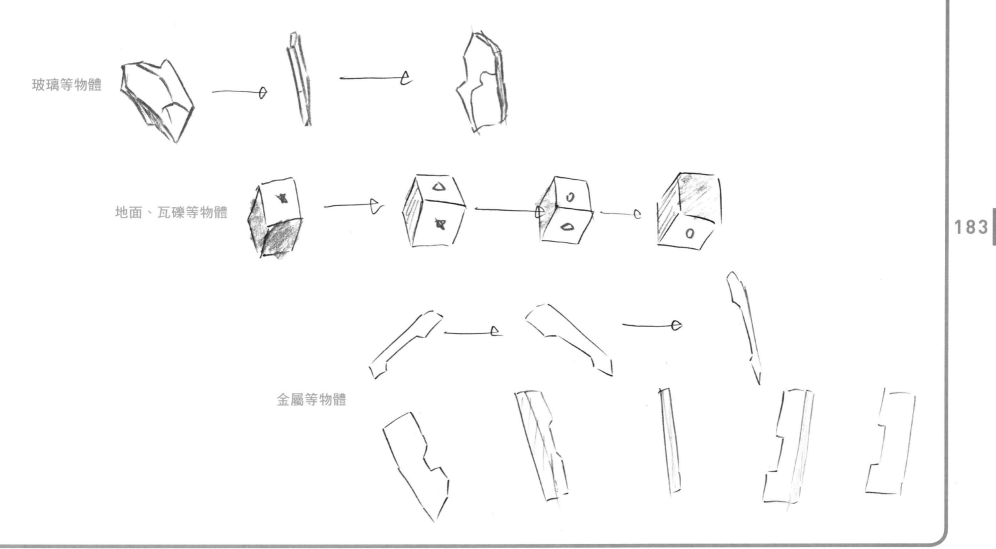

玻璃等物體

地面、瓦礫等物體

金屬等物體

1

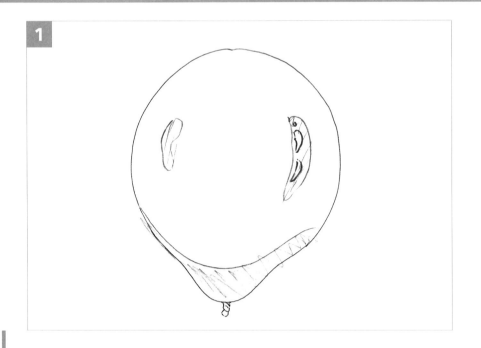

2

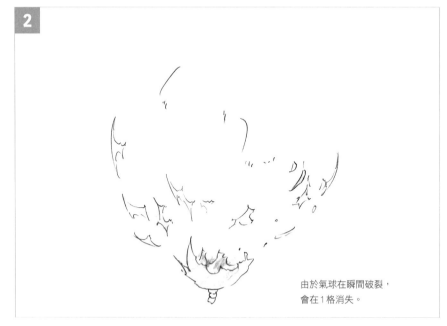

由於氣球在瞬間破裂，
會在1格消失。

3

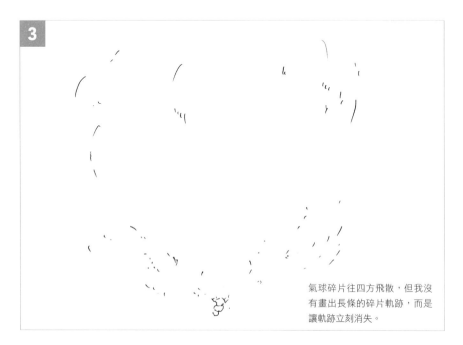

氣球碎片往四方飛散，但我沒
有畫出長條的碎片軌跡，而是
讓軌跡立刻消失。

氣球破裂的瞬間。氣球從破裂到消失之間的時間
相當短暫，呈現瞬間消失的狀態也可以，但畢竟
是動畫特效，以一拍一的方式殘留破裂的軌跡，
更能傳達破裂的逼真感。然而，最多以3張為
限，如果重疊過多張數，看起來反而會不像是氣
球。如果是大型氣球，下方也許會殘留些許碎片。

Ozawa's Comments

碎片的細節表現

以下為碎片的細節表現範例。依照被破壞的素材或作品風格分別描繪。

Pattern

圓弧形碎片

碎片邊緣略帶圓弧形，可搭配其他的碎片使用。圓形及四方形碎片搭配在一起的畫面看起來更為自然。

Pattern

四方形碎片

這是建築崩塌時的鋼筋水泥碎片。畫出內部的鋼筋以及表面的裂痕或缺角。

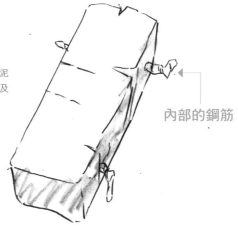

內部的鋼筋

Pattern

玻璃或鋼鐵碎片

在側面加上亮部後看起來會更像玻璃。若能畫出稍微扭轉的部分，會更有真實感。

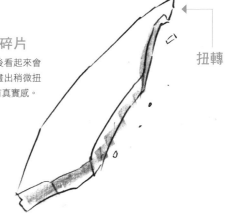

扭轉

Pattern

土壤或岩石

重點在於呈現厚度與凝固感，以及畫出銳利的形狀。

Pattern

加上筆觸的岩石

雖然與 **D** 同為岩石，但在此為了傳達方向性而加上筆觸，替作品增添粗獷感。

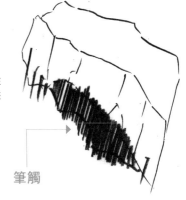

筆觸

動畫特效對談　小澤和則 × 橋本敬史 × 酒井智史

以橋本敬史為中心的師徒關係

——今天三位難得齊聚一堂，請略述一下三位的相識過程與關係。

小澤　對我來說，橋本先生像是我的師父。

橋本　畢竟同樣都是動畫特效工作者，因為工作關係而建立了深厚的友情。跟主要負責動畫人物的工作者相比，從事特效的工作者較少，所以我才有機會與小澤成為朋友。

小澤　橋本先生製作了《HEROMAN》的開場動畫後，出席了 Comic Market 活動，我在現場第一次見到他，並跟他打了招呼。那時我尚未接觸特效作畫工作，算是一位新人動畫師。當時我會多加仿效其他動畫師的畫風。

橋本　那個時代還找不到可作為教材的業界專用書籍，我曾在 Comike 販售特效相關解說書籍，應該可作為後進的參考。

酒井　在那個時期，動畫特效相關書籍的確很少，記得只有佐佐木正勝先生[※1]及吉田徹先生[※2]有出過教科書般的書籍。

小澤　橋本先生撰寫的第一本書為《物怪》（モノノ怪），第二本是特效書籍吧？

橋本　是的，我當時負責《物怪》的人物設計，因此彙整了作品內容出書，在撰寫特效書籍的時候，只是單純心想能否多增加篇幅（笑）。酒井則是踏上了自我的路線吧？

酒井　因為我沒有師父。我曾經從事《Venus Versus Virus 除魔維納斯》的特效作畫，獲得旁人的讚賞，我心想那就繼續試試看吧（笑）。由於橋本先生的特效作品從當時開始已經聲名大噪，我很希望能跟他合作，剛好他在製作《MAGI 魔奇少年》的特效，於是有機會與他一同工作。

小澤　我一開始接觸的作品也是《MAGI 魔奇少年》。

酒井　不過，我是在製作《ALDNOAH ZERO》的時期，才終於見到橋本本人。

橋本　是的，那時候看到酒井的特效覺得不錯，個人相當中意他，但為了嚴加訓練，於是給了他一些建議（笑）。他的技術已經相當成熟，但我認為還可以再加把勁，因此提供了一些建議並協助修改。我對小澤也是一樣，我會透過 LINE 傳一些類似建議的訊息，跟他說要怎樣修改會更好，小澤也經常傳他製作過的影像檔案給我，我會幫忙刪潤。早期像這樣的師徒關係相當常見，但近年來大多為獨立作業，向他人提供建議的機會變少了，而且從事特效工作的人本來就不多。

酒井　以前大家都會一起製作同一部作品，感覺像是在社團裡工作，但現在已經見不到這樣的景象了。

橋本　現在業界會直接引進由「Web 系」的同人所製作的動畫或作品。早期的動畫師都是從動畫起步，但現在很多人會跳過動畫，以原畫師的身分參與製作。

藉由動畫傳達人物的內心

——小澤先生從以前就有從事動畫人物製作，是什麼樣的理由，讓您之後轉為製作動畫特效呢？

小澤　因為不知道從何時開始，委託我製作特效的工作變多了（笑）。

橋本　其實酒井也是一樣的情況，無論是動畫人物還是其他領域，他們兩人都能包辦呢。

酒井　沒錯，我還畫過《甲鐵城的卡巴內里》動作場景。

橋本　大概只有我是專注於特效的領域吧。

小澤　我的特效工作大概占8成，其他領域占2成。

橋本　我曾參與《新世紀福音戰士》電視動畫與電影的特效作畫，但人物繪製

特效是動畫界的無名英雄，也是提高作品精密性的重要關鍵。在本書的最後特別邀請作者小澤和則，以及他的好友、也是動畫特效界權威的橋本敬史與酒井智史參與對談，請他們聊聊在動畫業界中特效的存在意義，以及從事特效工作才會遇到的甘苦談。

的部分只有1卡，我只有畫過碇源堂的1卡鏡頭。雖然曾參與各類作品的製作，但有時候連人物的姓名都記不起來（笑）。我一開始是從事魔法少女系作品等原畫的作畫工作，但跟我同年代的有大張正己[※3]、合田浩章[※4]等超級厲害的動畫師，我覺得自己贏不了他們，既然這樣，擔任他們的助手（特效）反而比較合適。決定性的作品是《蒸氣男孩》，我花了8年時間製作該作品的特效，之後有關於特效作畫的工作就變多了。我只有畫過《霍爾的移動城堡》數卡的人物鏡頭，其他幾乎都專注於城堡崩塌等場景的特效作畫。

小澤 在專門學校中跟我同屆的同學，幾乎都從事動漫人物的繪製。雖然也有人從事特效作畫，不過也有很多人完全不懂特效的畫法呢。

橋本 所以我覺得多出版這類教科書般的書籍，其實並不壞。

酒井 大多數特效與附帶動作的教學書內容較為艱澀，所以很多人敬而遠之。

橋本 因此，製片會把案子發給值得信賴的人，即使製作費用較高，通常也只會找像是小澤或酒井這類技術高超的人來製作。

酒井 如果由某間工作室的團隊統包，會搞不清楚誰負責哪一部分，因此現在大多都是請託個人製作。

——在動畫製作公司中，是否有負責特效的人員是以社員的身分常駐在公司呢？

橋本 有的，像是TROYCA[※5]跟bones[※6]就是如此，以特技導演村木靖[※7]為中心，集結了幾位機械特效的專家。

酒井 WIT STUDIO[※8]則是相反，沒有單獨負責特效的工作者，負責動作場景的人也會一併繪製特效。

橋本 不過大家還是想繪製人物或機械，很少有人會專注於特效的領域吧。在接觸特效作畫時，一開始要學習繪製水的動態或單純的煙霧動態等特效，這些都是一定要學會的基本特效動態，但很多人會感到排斥。

小澤 在上專門學校的時候，伊藤浩二[※9]曾教授有關特效的課程，但大家都說聽不懂（笑）。

橋本 畢竟伊藤先生的技術太過高超（笑）。他會給學生《超時空要塞》的設定資料，請學生交作業，要求學生從火柴人的階段將它畫成機器人。

小澤 我當時是拿到FIRE VALKYRIE、自由鋼彈、魔裝機神的設定資料，伊藤先生叫我畫出這些角色，我雖然畫好了，但他生氣地對我說：「你這樣畫就不會變形了啊！」

——跟以前相比，動畫相關的專門學校增多了，但有意從事特效作畫的人還是很少嗎？

橋本 學生數量並不多，雖然有動畫指導或劇本科，但特效只是動畫師科的其中一個課程，大家還是會走繪製人物或機械的路線。

小澤 感覺特效只是附加物吧。

橋本 不過只要實地看過畫面，特效的有無，對於畫面呈現的差異性相當大。

小澤 雖然不受重視，但還是少不了特效吧。

酒井 事實上，若只有把角色配置在畫面中，卻少了特效，會有很大的問題。因為特效能適時增添畫面的密度。

橋本 特效十分重要。在製作《蒸氣男孩》時大友克洋曾提到，人物後方的煙霧也是人物的元素之一，要藉由煙霧來表現人物的感情才行，不是只有單純地飄散煙霧，而是以煙霧傳達畫面前方的人物內心。這並不是無意識地描繪，要同時思考如何傳達人物的內心。例如要讓人物前方的煙霧散開時，煙霧不是呈塊狀移動，而是以抽絲的感覺移動部分煙霧，慢慢地露出人物的眼睛等部位，如此一來特效就具有傳達故事性的作用。

小澤 即使是機械的場面，眼睛也通常會先從爆炸火焰之中出現。擅長繪製機械

的人，通常也會畫特效吧。

酒井　以前機械與特效是成套的吧。我當時無條件地認為SUNRISE公司的機械特效師帥到不行（笑）。

橋本　以前SUNRISE還有工作人員專用的複製原畫特效教材吧。

酒井　手塚製作公司※10也有畫法的教材。

橋本　像是狗或是動物的畫法，還有恐龍步行的方式，但誰有真的看過恐龍的身體活動部位呢？（笑）

酒井　其他還有各式各樣的水動態，例如黏稠的水等等。

橋本　要描繪水、狗、馬等，一開始還是要有基本知識才行，尤其是馬的困難度特別高。因為水是沒有形狀的，要描繪水面的爆炸時，雖然可以參考一些範本或既定形式，以前《動物金銀島》的水表現至今依舊為主流，但大家正在探索全新型態的水表現，該如何加上陰影或亮部等，大家正在思考和嘗試。因此，我認為水是相當有趣的元素。像是爆炸已經被討論得差不多了，接下來就只有思考要添加哪些效果會更好。有關爆炸特效，由於CG的技術已經先進許多，我認為可以作為參考並加上先進的技術。

小澤　至今的水表現大多還是以手繪為主吧？

橋本　對於大量運用CG的動畫，我曾經問過：「該如何用CG來表現這處的水呢？」對方通常會回答：「還是得用手繪的方式。」

藉由手繪特效才能創造的柔軟性

——近年來透過CG製作的動畫愈來愈多，動畫特效CG與手繪的比例各是占多少呢？

橋本　因作品而異，我認為全靠CG有些困難，大約在十幾年前有一部名為《FREEDOM》的作品，主角是以CG製作而成，但如果要替僅在1話中登場的配角建模，將耗費龐大的費用，於是全部配角變成手繪，即使是製作特效，也被要求全部以手繪作畫。

小澤　《樂園追放-Expelled from Paradise》裡的路人或特效，也是以作畫方式製作，發射火箭的場景大多也是作畫。還有《寶石之國》的日常服裝雖然是以CG建模製作而成，在更換衣服或破損時，是透過作畫繪製。《艦隊Collection》的艦娘艤裝也是以CG建模製作，但有發生破損時則是採作畫方式。我記得當時被要求「畫出CG的感覺」，一邊哭一邊作畫呢（笑）。

酒井　以我參與的《海盜戰記》為例，海上的場景幾乎都是以CG完美呈現，但與大海產生關連性的場景，是以手繪方式完成。例如將瓦礫丟入海中的場景，因為很難用CG個別製作掉落瓦礫所產生的水花，只能採手繪的方式。

橋本　即使以CG演算來描繪，要重現逼真外觀也相當困難，用手繪的方式還更快，也更省成本。

酒井　以物理演算來說，物體落下時產生的水花有時候會比想像中來得小，手繪就能控制這些細節。

橋本　跟剛才提到的煙霧一樣，都能詮釋故事性吧。

——聽說結合CG與作畫的時候，在描繪時要讓畫面質感配合CG是一件非常困難的事，各位有何想法呢？

橋本　我個人描繪的畫面很容易融入CG，不會感到困難。

小澤　我會改變做法，全部採一拍二的節奏，沒有插入積聚與填滿動態。平常會大量加入積聚與填滿，虛張聲勢一番，但換成CG繪製後，為了呈現物理演算的感覺，便捨去了積聚與填滿，採一定流程來描繪。

酒井　取得3D素材後，往往會描繪過量，雖然會在每一格配置素材，但描繪全部的細節，實際觀看影像後就會發現資訊過多，如何斟酌是一大難題。

橋本　之前做過一部以戰機為主題的超寫實作品，畫面充滿抖動效果，製作公司要求我描繪碎片等細節，沒辦法只好觀看含有影像的DVD，一邊透過螢幕觀看一邊用尺測量，如果發現偏差3公分，就要依照紙張的縮尺來描繪，如此一來不能完全依靠動畫，最後還是得全部手繪。觀看實際的影像後，雖然感覺作畫與CG完美結合，但看過的人都會問：「橋本作畫的部分在哪裡呢？」這部作品就是《空中殺手》（笑）。

以水為起點， 以水為終點的特效之路

——能請各位舉出各自擅長的特效類型嗎？

酒井　我擅長的是火、風、電，以及火花類的場景。

橋本　我是以爆炸類為主，雖然比較喜歡水，例如將熱水倒入杯子等簡單的畫面，就得描繪杯子冒出的熱氣，產生了多重性工作。雖然喜歡華麗的場景，但日常生活中的物品反而更難。相較於想像中的物體，存在於身邊的物體更能讓人立刻看出差異，與其說是有作畫的價值，倒不如說是具有趣味性。

酒井　淋浴的場景真的很難畫呢。

小澤　在排水溝流動的水也很難，我擅長的還是爆炸，平常總是在思考該如何呈現的爆炸場面。自從《艦隊Collection》之後，繪製水特效的工作變多了。

橋本　描繪水特效的作品相當多，會因作畫者的風格產生表現形式的差異，由於前輩們已經樹立了爆炸的既定型態，之後就只剩下添加一些要素，但我覺得水特效還有許多有待研究的地方。看過湯淺正明[11]的《宣告黎明的露之歌》後，才發現居然有如此瑣碎的畫法。

小澤　不過，我還沒看過能超越《木偶奇遇記》的水表現。

橋本　《木偶奇遇記》簡直太狂了，書中經常出現水場景的原畫，那是用紅色鉛筆繪製而成，看起來像是熔岩，觀看影像後會體會到其驚人的表現，其他作品完全無法企及。

酒井　令我印象最深刻的是橋本先生所畫的《福音戰士新劇場版：破》使徒流血的場景，其逼真度是禁止在電視播映的等級，實際看過後覺得太厲害了。

橋本　我當時參考許多實拍電影，在繪製《福音戰士新劇場版：破》的特效時，曾參考羅蘭・艾默瑞奇執導的《明天過後》，看了許多災難片。艾默瑞奇導演大多運用微縮模型來拍攝爆炸場景，而不是CG。我經常會參考一些早期的作品。

小澤　提到好萊塢電影，就會想到艾默瑞奇導演與麥可貝導演的作品吧。至於日本電影的話，應該是《哥吉拉》系列吧。

酒井　實拍電影的話是《卡美拉》，其他還有YouTube影片或實驗電影，我會看許多同類型的影像。

橋本　我經常參考煙霧或天空的縮時影像。

酒井　我會把NHK在深夜播放的《COSMIC FRONT ☆ healing》錄下來，每天茫然地觀看（笑）。我經常觀看這類實際影像作為參考，但像是船隻行駛後的水面波浪，已經無法用手繪方式作畫，因為由各處而來的反射波浪終究不會消失。

橋本　簡單的物體會用3D製作，但因為資金不足，只好用手繪（笑）。現在都是透過影像來搜尋資料，但以前都得自己實地調查，再將資料灌輸在腦中。

小澤　我還曾經被要求「你實地去一趟工地看看吧」（笑）。

橋本　的確去過不少工地呢。我近年來每年都會去宮古島，那裡的海水相當清澈，水花也很漂亮，因此當大家在游泳時，我都會在旁邊一直看著他們踩水時濺起的水花。因為水是透明的，看起來就像是動畫。

——相信大家都畫過各式各樣的特效，其中印象最深刻的特效或作品是什麼呢？

橋本　記得《蒸氣男孩》中有煙霧飄在人的周圍，接著散去的場景。一開始依照我所畫出的律表來作畫時，因為人物的動作與煙霧過於一致，看起來反而不太自然，將煙霧錯開3格後，手部與煙霧之間宛如存在著空氣，得以完美地表現出我要的感覺。這是煙霧延遲消失的效果，我認為這是我最棒的傑作。

酒井　我跟橋本曾經參與作畫的《巴哈姆特之怒VIRGIN SOUL》其中一幕是機器人從水中升起的畫面，水珠從機體灑落是我覺得表現最好的部分。我之前畫過不少的水特效，但還是以《巴哈姆特之怒VIRGIN SOUL》的水特效最完美。

橋本　那一幕真的很帥。

小澤　《劇場版 幼女戰記》的開場爆炸畫面雖然塞入了眾多要素，但那個爆炸效果是我經過一番思索後終於畫出來的。那是我畫過最多張數，也是最讓我自己認同的爆炸效果。

橋本　預告篇也有使用爆炸特效，帥到不行。

身為專業特效師對於作品的見解

——在繪製某些特效時是參考實拍電影，也有些特效表現是動畫才具備的衍生風格，各位是如何區分運用呢？

橋本　通常會依照作品風格而定，也就是作品走向。像是《劇場版 柯南》比較偏寫實風格；《航海王》走動畫風格，要依照作品的背景決定特效。《火影忍者》的原作岸本齊史，因為把煙霧畫成漩渦般的外觀，所以在描繪特效時也要依照作品風格。

小澤　若有原作，就會依照原作風格。

橋本　不過Amazon版的《蠟筆小新》簡直超級胡鬧（笑）。

小澤　那只是順應導演的要求（笑）。那時候就只能畫出那種特效，如果是現在應該會嘗試畫不同的特效。原來你也會看《蠟筆小新》啊。

橋本　我會看其他人畫過的影像，雖然只會專心觀看特效的場景（笑）。電影也是一樣，我只會看特效的場景，跳過其他場景。觀看電影時會省略劇情，只觀察特效場景，發現有趣的電影就會看兩次，第一次會研究拍攝技巧或如何使用鋼索讓人物移動等，因為腦袋都會自動切換到剪接或編排的模式，第二次看時才終於進入劇情。

小澤　如果是CG的話，我會找出「這裡沒有反射」的部分，因此我會讓別人看看自己繪製的特效。對於自己繪製的特效很難以客觀的角度檢視，即使自認為努力去做了，但別人又是怎麼想的呢？這是我感興趣的地方。

橋本　這很重要。我跟剛才提到的特技導演村木靖已經有20多年的交情，我們都會互相跟對方說：「我看過某某作品了，那個部分還不錯，但另一個部分不太行。」等等，感覺彼此都有所成長。

小澤　在我的世代因為幾乎沒有從事特效作畫的人，只能詢問橋本先生等前輩的意見。

酒井　我的情況是因為橫向的關係太少，自我檢視自己描繪的作品後，會只看到不好的地方，然後在心中反省「哎呀，這裡失敗了」。

小澤　像是魔法或是現實之中所沒有的特效，我會看《哈利波特》等電影，想像一下若換成動畫時該如何作畫。

橋本　我會參考年輕世代的特效，像是TRIGGER※12不就推出許多充滿流行感的影像作品嗎？這也可以作為參考。我當然也會參考前輩的作品，例如該如何畫雷射光或水系特效等等，因為從前有很多作品，可以加入當今風格的素材或外形。

實地理解人物動作才是學習特效的捷徑

——以特效作畫為例，在製作動畫的過程中需要負責哪些作業內容？

橋本　在繪製特效時大多會聽取副導演的指示。由於自己大多身兼作畫導演，我會負責到即將推出作品為止。當插入特效後，接下來進入動畫與攝影的階段，才宣告完成。如果一開始就加入特效，當作畫導演修改人物畫時，就得依照修改處重做全部特效，因此我會等到決定人物動作後再進入特效作業。

小澤　單一特效大概是像這樣子，如果是動作特效作畫導演，會在作畫導演修改之前加入特效，大多是在副導演之後。

橋本　沒錯，若只有特效的話，由於接近最後的時間點，根本沒有時間了。例如經常遇到「下週播映」的情形。

酒井　沒有繪製草稿，而是直接畫出各種素材的狀況吧。

橋本　不過，跟以前相比，描色線真的幫了特效很大的忙，以前都是用賽璐珞畫，得用描線機複製人物的線條，為了避免複製錯誤並與人物的線條區隔，要用其他的筆繪製特效。然而，這樣就會出現另一人所畫的線條，導致線條看起來相當混亂。數位化後，線條變得漂亮多了，因為特效在當時只能算是附加物，即使想要將特效放在首位，製作團隊還是會以人物等元素為優先，把特效放在後面。如果能先加工特效，應該就會有更好的畫面效果了吧，還能修正錯誤之處。

小澤 我的特效因為過於華麗，即使有錯誤之處往往也沒有人會發現，只有我才能發現錯誤。

橋本 會依公司風格而異，例如爆炸要用這個顏色，要這樣加工處理等，多少會有既定原則，如果沒有像bones有所堅持，有時候無法盡如人意，例如繪製了3色爆炸火焰，卻被減為2色等，這類情形相當多。

酒井 如果不是預定上映的作品特效，會刻意減少特效的資訊量，以加深畫面的印象，這時候在作畫時會適時調整。

——在訪談的最後，請各位給希望進入特效界的後進一些建議。

橋本 建議大家多看別人的作品，無論是實拍電影或動畫都可以。光憑想像來描繪，很容易採用慣用的手法，要盡量參考各種作品。例如我在畫爆炸特效的時候，腦中已經將所有素材分層。這時候讓某素材結合某素材，就會產生全新物體的靈感，肉眼可見與不可見的東西都可以，空氣雖是不可見的氣體混合，卻是一種可見的現象，平常不妨仔細觀察這些小地方。記得在繪製《蒸氣男孩》的特效時，我曾經花一整天觀察水壺的煙霧（笑）。

小澤 觀看黑白電影也會有一些發現吧。

酒井 我認為描繪特效，就是在描繪現象，即使無法深入理解，只要將煙霧移動的方式或結構放入腦中，就會有很大的幫助。

小澤 最快的方式是觀看實物，並且加以摹畫。

橋本 由於煙霧屬於空氣的流動，如果事先記住宇宙如何運行等原理，更能實地應用。

酒井 像是電影《地心引力》中太空站爆炸的場景，幾乎沒有冒出火花。

小澤 不過《星艦迷航記》中有冒出火花的場景呢。

橋本 畢竟是漫畫（笑）。煙霧擴散後隨即消失了。

小澤 無論是爆炸還是火花，其實有很多出色的電影作品，多看一些災難片應該可當作參考。

Profile

橋本敬史
Hashimoto Takashi

動畫師
代表作：《蒸氣男孩》（機械特效作畫導演、原畫）/《名偵探柯南 紺青之拳》（特效作畫導演）/《空中殺手》（特效作畫）/《物怪》（人物設計、總作畫導演）等多數。

酒井智史
Sakai Satoshi

動畫師
代表作：《劇場版 FAIRY TAIL 魔導少年 DRAGON CRY》（特效作畫導演）/《PERSONA 5 the Animation》（動作與特效作畫導演）等多數。

註釋

※1 佐佐木正勝
動畫師、人物設計師。代表作有《咲-Saki-》（人物設計、總作畫導演等）、《少女與戰車》（開場動畫原畫）、《我們真的學不來》（人物設計、總作畫導演）等。

※2 吉田徹
動畫師、機械設計師。代表作有《裝甲騎兵》（原畫）、《蒼之流星SPT雷茲納》（OP原畫、機械作畫導演等）、《機動戰士鋼彈SEED》（機械作畫導演）等。

※3 大張正己
動畫師、機械設計師、導演。代表作有《超獸機神》（機械設計、原畫）、《機甲戰記威龍》（原畫）、《機動戰士鋼彈 鐵血孤兒》（分鏡、機械作畫導演、原畫）等。

※4 合田浩章
動畫師、導演。代表作有《星空的邂逅》（人物設計、作畫導演）、《幸運女神》（導演、系列構成等）、《終將成為妳》（人物設計、總作畫導演、作畫導演）等。

※5 TROYCA
動畫影像製作公司，代表作有《ALDNOAH.ZERO》、《Re:CREATORS》、《終將成為妳》等。

※6 bones
動畫影像製作公司，代表作有《鋼之煉金術師》、《我的英雄學院》、《交響詩篇艾蕾卡7》等。

※7 村木靖
動畫師。代表作有《交響詩篇艾蕾卡7》（特技導演、特技副導演、原畫、OP分鏡等）、《STAR DRIVER 銀河美少年》（特技導演、原畫）、《地球隊長》（特技導演、分鏡）等。

※8 WIT STUDIO
動畫影像製作公司，代表作有《進擊的巨人》、《甲鐵城的卡巴內里》、《海盜戰記》等。

※9 伊藤浩二
動畫師。代表作有《超時空要塞7》（機械作畫導演）、《鋼鐵神吉克》（機械動畫師、機械作畫導演）、《數碼寶貝大冒險tri.》（動畫總監、動畫數碼寶貝設計、原畫）等。

※10 手塚製作公司
動畫影像製作公司，代表作有《原子小金剛》、《火鳥》、《怪醫黑傑克》等。

※11 湯淺政明
動畫師、劇本家、導演。代表作有《四疊半宿舍，青春迷走》（導演、劇本、分鏡、穿插歌曲作詞等）、《春宵苦短，少女前進吧！》（導演、分鏡、副導演等）、《宣告黎明的露之歌》（導演、劇本、穿插歌曲作詞等）等。

※12 TRIGGER
動畫影像製作公司，代表作有《制約之絆》、《SSSS GRIDMAN》、《普羅米亞》等。

191

Profile

小澤和則

Ozawa Kazunori

動畫師

從代代木動畫學院畢業後，任職於STUDIO PASTORAL公司，現為自
由動畫師。原本是活躍於人物、機械等豐富領域的動畫師，參與《艦隊
Collection》的特效作畫後，開始接到許多水、爆炸等特效的工作。小澤和
則師承動畫特效界大師橋本敬史，持續探索新的特效之路。

主要作品列表

《樂園追放 -Expelled from Paradise》（特效動畫師）
《艦隊Collection》（主動畫師）
《紅殼的潘朵拉》（特效總監）
《救難小英雄24》（主機械動畫師）
《劇場版 艦隊Collection》（動作總監）
《飆速宅男NEW GENERATION》（動作作畫導演）
《戀愛暴君》（特技導演）
《戰鬥女子學園》（動作特效設計、動作作畫導演）
《時間支配者》（動作監修）
《單蠢女孩》（內褲爭奪戰原畫）
《皇帝聖印戰記》（主動畫師）
《龍王的工作！》（廚二作畫導演）
《飆速宅男 GLORY LINE》（特效作畫導演）
《劇場版名偵探柯南 零的執行人》（動畫作畫導演）
《火之丸相撲》（動作作畫導演）
《魯邦三世 再見了夥伴》（機械作畫導演）
《異世界超能魔術師》（動作監修、開場動畫）
《為美好的世界獻上祝福！》系列（原畫）
《劇場版 幼女戰記》（原畫）
《劇場版 城市獵人 新宿PRIVATE EYES》（原畫）
等多數作品。

小澤和則的動畫特效作畫技法

ANIMATION EFFECT DRAWING TECHNIC
Copyright
© 2019 KAZUNORI OZAWA
© 2019 GENKOSHA CO., LTD.
Originally published in Japan by GENKOSHA C., LTD.,
Chinese（in traditional character only）translation rights arranged
with GENKOSHA CO., LTD., through CREEK ＆RIVER Co., Ltd.

出　　　版／楓書坊文化出版社
地　　　址／新北市板橋區信義路163巷3號10樓
郵 政 劃 撥／19907596 楓書坊文化出版社
網　　　址／www.maplebook.com.tw
電　　　話／02-2957-6096
傳　　　真／02-2957-6435
作　　　者／小澤和則
翻　　　譯／楊家昌
責 任 編 輯／王綺
內 文 排 版／楊亞容
校　　　對／邱怡嘉
港 澳 經 銷／泛華發行代理有限公司
定　　　價／520元
出 版 日 期／2020年11月

國家圖書館出版品預行編目資料

小澤和則的動畫特效作畫技法 / 小澤和則
作；楊家昌譯. -- 初版. -- 新北市：楓書坊
文化, 2020.11　面；　公分

ISBN 978-986-377-633-8（平裝）

1. 電腦動畫 2.繪畫技法

956.6　　　　　　　　　109013325